KB139346

PARADISE ART LAB
예술기 :
예술과 기술을 이야기하는
8인의 유니버스

'예술기 : 예술과 기술을 이야기하는 8인의 유니버스'는
아트랩에 참여한 예술가 6인과 제작진 2인의 인터뷰를
글로 엮은 책입니다.

서문
Introduction

'기술이 예술이다(Their skills are works of art).'

요즘 사람들. 엄지손가락 몇 번 휙휙 움직이면 맥주 배가 잘록 허리 되고, 여드름 얼굴은 백옥 도자기가 된다. 기술 하나 끝내준다. 이쯤 되면 모두가 예술가다. 그것도 '기술적 예술가'다.

그렇다면 파라다이스 아트랩은 어쩌나. 파라다이스문화재단에서 진행하고 있는 이 창·제작 지원 사업은 그 1차 목표가 '아트 & 테크', 즉 첨단기술을 활용한 작품을 지원하는 일이라고 한다. 그렇다면 뉴진스의 'Super Shy' 밈(meme)을 만들어내는 틱토커, 또는 AI를 활용해 피프티 피프티의 'Cupid'를 브루노 마스가 부른 것처럼 감쪽같이 만들어내는 누리꾼들까지도 다 찾아내 지원금을 살포할 것인가. 고민이 커진다. 다시 한번, 다른 뜻으로 말해본다.

'기술이 예술이다(Technology is an art of creating art).' 하루가 다르게 발전하는 기술이, 예술과 예술가의 영역을 넓히거나 재정의하는 시대. 2020년대 초반은 훗날 기술과 예술의 관계를 역사로 돌아볼 때 중요한 모멘텀으로 회고될지도 모르겠다.

2022년 8월, 인공지능 도구인 '미드저니(Midjourney)'로 제작된 작품이 미국 콜로라도주의 미술대회에서 '디지털아트·디지털합성사진' 부문 1등상을 받았다. AI가 쓴 시집이 발간되는가 하면, AI가 쓴 단편소설

이 일본의 문학상에서 신인상을 거머쥐기도 했다. 인간이 몇 개의 키워드를 던져주고 그에 따라 AI가 제작한 뒤 인간이 다시 취사선택과 일부 가공을 해 완성한 이런 작품들을 과연 예술이라고 할 수 있을까. 예술은 인간의 특별한 감수성과 독보적 체험, 그리고 상상력이 빚어낸 고귀한 산물일까, 아니면 그저 조금 복잡한 함수에 불과한 것일까.

2023년, 대화형 AI의 대표주자 챗GPT가 연초부터 큰 화제를 몰고 왔다. 애플은 혼합현실(MR·Mixed Reality)용 헤드셋인 '비전 프로 (Vision Pro)'를 출시했다. 그동안 'VR 영화제' 같은 곳에서 묵직한 헤드셋을 쓴 괴짜들이나 감상하는 것으로 여겨졌던 가상현실을, 비전 프로가 대중화시키는 촉매제가 될지에 대해 관련 업계는 촉각을 곤두세운다.

혼돈의 시대다. AI가 빠르게 인간의 몫을 대체할지 모른다. 누군가는 제1차 산업혁명 때처럼 러다이트 운동이라도 일어날 수도 있다고 했다. 인간의 능력에 도전하는 AI의 시대는 우리에게 '파라다이스'를 가져다줄 것인가, 살벌한 '헬(hell)'의 지옥도를 보여줄 것인가.

이 책을 쓰기 위해 6명의 예술가와 2명의 기획자를 만났다. 결론부터 말하자면, 8명의 인간은 그 어떤 인공지능도 복제하거나 초월할 수 없는 8개의 세계였다. 수동적으로 움직이는 '인공지능'이 아닌 능동적 '인간지능'이었고, 저마다 다른 경험과 감수성의 보고(寶庫)였으며, 그 무엇보다 고민 끝에 고른 카페라테나 에티오피아 내추럴, 또는 플랫화이트

잔을 손에 감싸 쥐고 달콤한 디저트를 입에 넣으며 상대방의 이야기에 경청할 줄 아는, 체온 36.5℃의 누군가였다.

무용과 첨단기술을 융합하는 차진엽은 '원형하는 몸'에 대해 할 얘기가 정말 많았다. 특히 원형(圓形)이 우리 몸의 움직임에 얼마나 중요한 원형(原型)인지에 대해 강조할 때마다 그는 특유의 진지하고 상냥한 표정을 지었다.

건축과 예술을 결합해 새 미래를 상상하는 집단인 IVAAIU CITY는 무채색 콘크리트 덩어리 정도로 건축에 대한 첫 인상을 갖고 있던 필자의 무지함을 산산조각 냈다. 가차 없는 선분들로 이뤄진 설계도를 보여주기 전에, 이들은 자신의 아이가 더 좋은 환경에서 생활하기를 바라는 마음이 더 간절했다.

밈(meme)과 로봇팔을 소재로 즐겨 쓰고, AI가 제작을 보조하는 미디어 아트로 유명한 조영각은 머지않은 미래에 독일 베를린으로 가 낮에는 음식 배달을 하고 저녁에는 클럽에 가는, 그러다 시간 날 때 틈틈이 작업을 이어가는 삶을 살기를 꿈꾸며 개구쟁이 같은 미소를 연방 지어 보였다.

멀리 프랑스의 소도시에 거주하며 '경계선'을 주제로 가상현실 작품들을 만들어내는 권하윤은 동화 작가, 아니 스스로 동화 속 주인공 같은 순진무구한 미소를 지어 보이며 줌(Zoom) 화면 속에서 드라마처럼 기

막힌 자기 삶의 스토리를 들려줬다.

위치기반 헤드폰을 활용해 증강현실 예술의 새로운 가능성을 탐구하는 권병준은 "음악 하는 마음으로 예술을 해나가고 싶다. AI와 거리를 두고 진짜 인간이 할 수 있는 예술이 뭔지 찾아갈 거다."라고 말했다.

효모의 소리에 귀를 기울이는 약학도 출신의 바이오 아티스트 사이언스 (Psients)는 서울 강남구 대치동에서 선생님으로 활동하고 있는 이유에 대해서 특별한 답을 내놨다. 예술 활동과 자본 추구를 분리하고 싶었다는 것, 그리고 자신의 10, 20대를 혼란으로 몰고 간 교육에 대한 아쉬움이 그런 활동의 무엇보다 큰 동력이라는 것이다.

파라다이스문화재단에서 아트랩 사업을 진행하는 최원정, 신지나 PD는 각각 콘서트와 뮤지컬 분야에서 쌓은 경험, 경력, 통찰력을 '아트 & 테크'라는 낯선 분야를 개척하는 데 아낌없이 쏟아붓고 있었다.

그러고 보면 세상이 제시하는 기술 그 이전에, 각자가 가진 저마다의 기술이 그들에겐 곧 예술의 원천이 되고 있었다. 여기에 나의 작은 기술을 보탠다. 이 기술(技術)은 보잘것없다. 그저 그들의 이야기를 풀어서 기술(記述)하는 게 다다.

마침 이 책의 작업을 시작하기 직전에 한 대학교에서 문화콘텐츠학과

1학년생들에게 '인터뷰의 기술'에 대한 강의를 해달라는 부탁을 받았다. 고백하건대, 15년 이상 일간지 기자로 일하면서 수많은 인터뷰를 했지만 나의 인터뷰에 어떤 특정한 기술이 있는지에 대해 심각하게 고민해본 적은 없었다. 그래서 이 책은 나의 기술에 대해서도 돌아보게 하는 계기가 됐다. 부디 나의 보잘것없는 기술이 그들의 기술과 예술에 대한 이야기를 해치지 않기만을 바랄 뿐이다. 이 책의 살과 뼈는 그저 사람의 이야기였으면 한다. 기술과 예술의 이야기이기 이전에 말이다. 그래서 누구나 읽을 수 있고 누구나 언젠가 자신의 기술과 예술에 대해 이야기하는 데 용기와 영감이 된다면 더 바랄 게 없겠다. 물론, 예비 작가로 나아가고 싶은 사람들에게 도움이 될 만한 실용서의 역할까지 한다면 더좋겠다. 우리는 어쩌면 모두 이 넓은 우주에 각자 오직 하나뿐인 기술자이고 예술가인지도 모른다고 생각하기 때문이다. UFO와 외계인의 존재보다 사람의 체온을 더 믿는 사람으로서…

귀한 작업을 의뢰해준 파라다이스문화재단에 깊이 감사드린다.

2023년 7월 31일, 새벽을 기다리며
임희윤

형식이나 매체에 제한을 두지 않고
'몸의 세계'를 나만의 방식으로 탐험하는
아티스트

차진엽

Artist
Cha Jin Yeob

참 진(眞)에 불꽃 엽(爗). 해외 활동 당시 이름의 뜻을 설명할 때 '트루 파이어(true fire)'라고 했다. 그러나 서울 용산구 한남동의 한 카페에 들어선 그는 불꽃이라고 하기엔 여리고 가녀렸다. 차라리 풀꽃에 더 어울린다고 할까. 마르고 긴 체형, 조막만 한 얼굴에 눈에 띌 정도로 커다란 눈은 마치 지구를 탐구하러 온 외계인의 안테나처럼 빛났다.

스타. 스타 안무가. 지구가 차진엽을 부르는 말이다. 한국을 대표하는 젊은 현대무용가일 뿐만 아니라, 대중에게도 익숙한 아티스트이다. TV 경연 프로그램인 Mnet 《댄싱나인》에 출연하는가 하면 최근엔 케이팝 가수 미드낫(이현의 페르소나)의 뮤직비디오에 안무 감독으로 참여했다. 영국 호페쉬 쉑터(Hofesh Shechter) 무용단, 네덜란드 갈릴리(Galili) 무용단 등 세계적인 무용단에서 활약했고, 한국춤평론가상 '작품상', 문화체육관광부 장관 표창 '오늘의 젊은 예술가상'을 수상했다. 2018 평창동계올림픽 개·폐회식 안무 감독, 2021 서울 도시건축비엔날레 개·폐막식 예술감독을 맡았다.

그를 화려하게 태우고 있는 내면의 진짜 불꽃은 무엇일까. 그러고 보니 '불꽃'은 이상한 단어다. 불과 꽃이라니... 플라즈마인 불은 식물인 꽃과 공존할 수 없다. 불이 피워낸 꽃은 그래서 더 귀하고 신비로운 게 아닐까.

2020년 파라다이스 아트랩(이하 아트랩)에서 <원형하는 몸>을 선보인 지 벌써 3년이 돼갑니다. 예술 여정을 돌아보면 어떤 위치를 차지한 작품이었나요.

대단한 분기점이었어요. 2년여간 2018 평창동계올림픽(개폐회식 안무 감독)을 진행하면서 번아웃 상태에 빠졌었어요. 저의 30대는 치열하게 앞만 보고 달려온 시기였고, 그 정점에 올림픽이 있었던 거죠. 어떻게 보면 되게 어린 나이에 너무나 큰 일을 맡게 돼서 대외적으로, 또 저의 커리어 측면에선 굉장히 좋은 일들이 계속 이어진 셈이었죠. 잘 해내고 있었는 데 반해, 내적으로 그리고 심리적으로는 하강하고 있었던 거예요. 외면은 상승하는데 내면엔 불안감과 두려움이 커지는 거죠.

두려움이라니, 어떤 두려움인지요.

근본적으로 자기 검열에서 오는 불안감이 심한 사람인가 봐요, 제가. '나한테 왜 이런 일이 생겼지?', '내가 그만한 자질이 과연 있나?' 하며 스스로를 의심하는 거죠. 그런 의심 속에 임명받고 2년 넘게 평창을 준비했어요. 우여곡절도, 시행착오도 많았고 지치고 힘들었어요. 결과는 아름다웠지만, 이길 수 없는 전쟁을 운 좋게 이긴 느낌이었어요. 그래서 올림픽이 딱 끝나자마자 스스로에게 안식년을 주자는 생각이 들었죠.

쉬자는 생각이 컸던 건가요, 아니면 새로운 인풋을 더 얻

자는 생각이 컸던 건가요?

성공궤도를 가고 있는 내가 내가 아닌 것 같다는 생각이 들어서 인생의 '챕터 1'을 일단 정리하고 나를 리셋하고 싶었어요. 내 것이 뭔지, 내가 뭘 하고 싶은지를 다시 찾고 싶었어요. 그래서 훌쩍 제주도로 떠나 쉼을 가지기도 하며 비워나가던 중, 제가 너무나도 기다리고 상상하던 일이 온 거예요. KBS 특집 다큐멘터리 《매혹의 실크로드》 출연 제안이었지요. 한국의 예술가들이 실크로드의 예술가들을 만나 교류하는 거였어요. '이거다!' 하는 생각이 들었죠.

'컨템포러리 아트는 늘 새로움, 도전, 실험정신을 장착해야 한다.'는 생각이 일종의 강박처럼 저를 몰아붙였던 것 같아요. 최전선에서 그 경계를 넘어서기 위해 애쓰고 도전을 즐기며 남들보다 앞서간다 생각했었는데, 채워지는 것이 아닌 속이 텅 빈 느낌? 어느 순간 지금껏 했던 것들이 다 내 것이 아닌 것만 같은, 나를 부정하게 되는 생각이 강하게 들면서 문득 깨닫게 된 거죠. 예술의 과거를 되짚어 보면서 내 몸의 흔적을 다시 살펴보고 싶다는 생각이 들 무렵이었거든요. 개인적으로도 그러기 위해 닥치는 대로 나전칠기 장인, 공예 박물관 관계자 등을 찾아뵙던 때였어요. 그러니까 실크로드는 저에게 큰 전환점으로 다가와 줬죠. 인도 카탁 댄스의 명인을 비롯한 여러 귀한 분들을 만나 함께 춤추고 이야기를 나누며 많은 깨달음을 얻었어요. 특히 이슬람의 수피춤(*)을 현지에서 추며 겪은 영적인 체험은 '답을 찾았다'라고 할 만한 계기가 돼줬

어요. 현장에서 방송 제작진은 5분 정도만 돌면 된다고 했는데 저도 모르게 몰입한 채 그 자리에서 20분 넘게 돌았어요. 끝나고 나니 뜻 모를 눈물이 왈칵 쏟아졌죠. 그건 슬퍼서 흐르는 눈물이 아니었어요.

"Being in the moment." 수피 댄서가 수피춤을 가르쳐주며 했던 그 말이 다시 떠오르면서, 마치 내 정곡을 찌르는 것만 같았죠.

(*) 수피춤(Sufi whirling)는 이슬람의 신비주의 종파인 '수피교'의 종교의식 중 하나다. 오른손은 하늘로 향해 신의 은총을, 왼손은 아래를 향하여 축복을 땅에 전하며 머리는 오른쪽으로 기울인 채 반시계 방향으로 회전하며 돈다.
춤이 시작되면 30~40분간 계속 한자리에서 도는데 점점 회전의 속도가 붙는다. 이 같은 고통스러운 동작은 춤추는 이가 하늘과 땅을 연결하는 매개로서 신과의 영적인 교감 상태에 도달하기 위해 무한히 회전하며 무아지경에 빠지게 되는 자아 소멸의 과정이며 그 속에서 신과 교감하는 황홀경을 느끼게 된다고 한다.

가장 원형(原形)적인 원형(圓形)으로부터,
<원형하는 몸> 시리즈

수피춤이 특별했던 이유는 뭔가요.

제 작업에서 오래전부터 핵심 키워드가 '원과 회전'이었어요. 그것은 생명의 근원이나 자궁처럼 여성적 상징일 수도 있고요. 2017년 서울 마포구 문화비축기지의 원형 무대에서 했던 작품도 그랬어요. 수피춤에서 황홀경을 경험한 뒤 원형이라는 키워드가 더욱 더 크게 다가왔어요. 여태까지의 나를 다 지워버리고 가장 원형(原形)적인 원형(圓形)으로부터 다시 시작하고 싶다는 생각을 하게 됐죠. <원형하는 몸>을 내 작업의 시리즈이자 긴 여정으로 삼기로 한 거예요. 아트랩이 제 인생의 2막을 열어 준 셈이죠.

수많은 활동과 작업을 해오셨는데 아트랩이 다른 점은 뭐였나요.

이전에 제 활동 영역, 그러니까 공연예술계에서 저를 바라보는 시선이나 제게 붙는 수식어들이 맘에 들지 않았어요. 융복합 장르가 한국에 활성화되기 전 발 빠르게 시도했던 저의 행보가 선구자 격이어서인지 융복합, 다원예술 같은 수식어를 많이 붙여주셨는데 그러한 표현에 반감이 들었죠. 그냥 저는 제가 하고 싶은 걸 하기 위해서 다른 요소를 자연스럽게 흡수하는 것뿐이었으니까요.

원래 산만하고 호기심이 많은 사람이거든요. 그래서 무용 작품으로밖에 읽히지 못하는 것을 과감히 벗어나, 기술이 도구가 되지 않고 표현의 중요한 매개체로서 예술형식을 보여주고자 장르의 경계를 넘어 자유롭게 표현해 보자고 결심했어요. 따라서 파라다이스시티의 블랙박스 공간에서 인스톨레이션 형식의 퍼포먼스를 한 것은 제게 아주 짜릿한 경험이 됐죠. 작업을 하면서 아트랩의 PD님들과 충분히 소통하며 새로운 환경에서 해방감과 자유를 만끽했어요.

얼음이 녹아 물이 되어 떨어지며 수면에 생긴 파동과 파형으로 시작해 키네틱 센서까지 동원해야 하는 기술적으로도 난이도 있는 작업이었죠? 기술 파트너와 소통하는 데는 어려움이 없었는지요.

어려움도 많고 그 모델을 구축하기까지 굉장히 긴 시간이 걸렸어요. 물방울 하나가 만든 파장, 동심원이 커지면서 거대한 원형의 공간으로 퍼지고, 거울 반사를 활용해 무한한 공간을 창출하고 싶었죠. 지금의 남편인 건축가 이병엽 소장, 뮤지션 하임, 미디어 아티스트 유난샘까지 네 명의 창작 팀을 꾸려 작업을 시작했어요. 오랜 고민과 토의 끝에 원래는 완전한 원형으로 구상했던 것을 피자 조각처럼 4분의 1 거울 구조물로 바꿔 표현의 효율을 높였죠. 영상을 투사하는 프로젝터의 위치, 매핑 영역, 해상도 등을 공간에 맞추는 데도 어려움이 컸어요. 기나긴 테스트와 협의 끝에 최

선의 솔루션을 찾아냈죠.

휴지기 이후 새 출발을 장식한 <원형하는 몸>은 '차진엽 예술 라이프 2.0'의 좋은 초석이 돼준 셈이군요.

네. 이 공연을 2021년, 2022년까지 세 차례 발전시키면서 완성해 나갔죠. 아트랩 때 이렇게 저렇게 실험을 해본 게 향후 굉장히 좋은 기반이 돼줬어요. 물방울의 소리에서 음악이 발전해 나가는 양상에 이르기까지 모든 것이 유기적으로 유려하게 연결돼 '이것은 테크다, 이것은 아트다.' 하고 분리됨 없이 표현된 것이 좋았어요.

<원형하는 몸>의 다음 단계들은 어떻게 진행되고 있나요.

그다음 시리즈인 round2에서는 그 물에서 탄생한 미생물이 진화되는 과정을 현미경으로 관찰해요. 육안으로 보이지 않고 들리지 않는 '미시적인 세계'를 들여다보고 싶었어요. 짚신벌레, 물벼룩, 선충 등과 같은 단세포동물부터 머리카락, 손톱, 각질 같은 몸의 부산물들도요. 올해 하반기에는 <원형하는 몸>을 영화화하는 작업, 그리고 아카이브 북이 완성될 예정이에요. 무대에서 펼쳐지는 모습을 단순히 촬영하는 것을 넘어서 시나리오와 연출 등 영화적 요소가 들어갈 거예요.

형식이나 매체에 제한을 두지 않고 '몸의 세계'를 나만의 방식으로 탐험하는 아티스트

무용으로 시작해 기술을 융합하고 영화까지... 이제는 더 확장된 예술을 지향하시는 걸로 보이네요.

글쎄요. 저는 그게 늘 같다고 생각해요. '넌 왜 자꾸 (무용 말고) 딴 짓을 하니?'라고 무용계에서 이야기들 하시는데, 개의치도 않고 그 말에 동의하지 않았죠. 전 늘 춤을 췄고 제가 탐구하고 싶은 몸의 세계를 제 나름의 방식으로 탐험해 간다고 생각했기에 형식이나 매체를 제한할 필요는 없다고 늘 생각했어요. 예를 들어 제가 춤 출 때 팔에 있는 솜털이나 근육의 질감까지 관객에게 보이진 않잖 아요. 그렇다면 매체나 카메라, 영화적 기법으로 클로즈업해서 보여준다면 이것 역시 제가 원하는 어떤 몸의 표현일 수 있는 거죠.

인공지능 분야를 포함해 요즘 기술의 발전 속도가 엄청납니다. 차 작가의 예술 지평을 첨단 기술이 더 열어줄 수도 있겠군요.

그렇죠. 안 그래도 <원형하는 몸>을 요즘 다른 관점으로 새롭게 돌아보고 있어요. '새로운 기술을 배제하기보다는 어떻게 하면 상호 연결을 잘할 수 있나'를 고민 중이에요. 호기심에 <원형하는 몸>에

대해 챗GPT와 많은 대화를 나눴어요. 챗GPT가 저한테서 좋은 질문들을 많이 끌어내 줘서, 생각지도 못한 부분에 대한 인사이트를 많이 얻었어요. 인공지능을 나의 파트너, 협업자로 여긴다면 저는 굉장히 긍정적일 거라고 봐요.

일곱 살 때부터 춤을 추셨다고 들었습니다. 거의 사십여 년이 되어가는데, 아직도 그렇게 춤이 재밌으세요?

춤을 춘다는 건 누구에게나 즐거운 일이잖아요? 물론 직업으로서의 춤, 누군가에게 보여주기 위한 춤은 정신적 고통이 수반되기 마련이지만요. 마냥 좋아서 일곱 살부터 그렇게 춰온 춤이, 안무라는 창작의 세계로 넘어와 엄청난 고통을 감수하게 하였죠.

"안무는 당신의 몸이 사유하는 패턴과의 교섭이다."라고 영국의 안무가 조나단 버로우스(Jonathan Burrows)가 말했어요. 제가 생각하는 안무란 사유하는 비물질적인 세계를 물질세계로 이동시키는 방법이에요. 그 과정에서 한계를 많이 느껴요. 움직임의 한계 때문에 매너리즘에 빠질 수도 있지만 어떤 순간에는 몸이라는 게 이렇게 무한한가 하는 감각을 느끼기도 하죠. 안무라는 것은 단지 몸짓을 만드는 것 이상의 몸이 놓인 그 현상을 만드는 것이에요. 몸이 존재하는 이 세상과의 교섭이죠. 이 두 가지 생각 사이에서, 또는 두 가지 생각 안에서 늘 사는 듯해요. 어렵고, 재밌고. 그래도 단 한 번도 이거 괜히 했다는 생각은 한 적 없어요.

다른 예술 장르, 또는 사회 현상이나 자연 현상에서 영감을 받을 때도 있죠? 요즘 가장 많은 영감을 주는 곳은 어디인가요.

요즘엔 가장 미시적인 세계, 근원적인 움직임, 몸의 초기 상태에서 가상의 진화 과정을 상상해 보며 그런 것들을 주로 들여다보게 돼요. 〈원형하는 몸: round2〉에서 미생물이나 단세포동물을 들여다보게 된 것도 그래서죠. 요즘은 과학, 생물학, 바이오 아트에 관심이 많아서 많이 찾아보고 있어요. 마이크로 영역 생명체들의 움직임에서 결국 우리도 온 거잖아요. 우리의 모든 움직임도 그런 근원적인 움직임으로 이뤄진 거고요. 몸이라는 소우주 안에 있는 것들...

단순한 질문 하나 나갑니다. 하루에 춤 연습은 얼마나 하세요?

직업 무용단의 현역 무용수로 있던 시절에는 '텐 투 식스(오전 10시부터 오후 6시까지 근무)'를 기반으로 연습과 리허설을 해야 했죠. 하지만 이젠 기획, 창작, 연출의 영역에 주로 있다 보니 만약 '몇 시간 춤니까'라고 물으신다면 안 추는 날도 많고요. '작업을 얼마나 하세요?'라고 물으신다면, 작품을 앞두고 있을 때는 자는 시간만 빼고는 온통 일에 집중하고 있어요. 옆에 있는 사람의 존재도 까먹을 정도로요.

작가님께 곧 좋은 소식이 있다고 들었습니다. 아트랩 작업을 함께한 이병엽 소장과 결혼하시죠. 그런데 결혼'식(式)'

이 아니라 결혼'전(展)'으로 하신다고요. 과연 작가답다는
생각도 들고...

저희는 집을 먼저 합치고, 혼인 신고를 하고, 신혼여행을 다녀와
마지막으로 결혼식을 하게 된, 어쩌다 보니 결혼이라는 과정을 역
순으로 거쳤어요. 전시 형태로 하고 싶다는 생각을 함께 한지는
꽤 됐어요. 결혼'식'은 마치 개막식, 폐막식처럼 일회성으로 끝나는
퍼포먼스 같은 느낌이잖아요. 무엇보다 우리만 주인공인 행사를
하고 싶지는 않았어요. 우리 둘을 축하하러 온 가족, 친지, 하객
한 분 한 분에게 감사의 마음을 전하고 각자가 살아오며 관계해
온 소중한 사람들을 서로에게 잘 소개해 주고 싶었죠. 내 배우자
주변의 사람을 다 만나 이야기해 보니 이 사람의 과거까지도 깊게
알게 된 것 같은 기분이었어요.

그리고 우리 부부가 지향하는 '관계', '사랑'에 대한 이야기를 담은
이번 전시를 통해 지금의 시대를 살아가는 우리 모두가 다시 한번
'결혼', '사랑', '관계'에 대해서 생각해 볼 수 있는 시간이기를 바랐
어요. 그 중심에는 저희가 신혼여행으로 발리에 갔다가 반해서 사
온 작품이 전시될 예정이에요. <동행자>라고 이름을 붙였는데, 두
명의 사람이 각자의 줄을 잡고 고지로 올라가는 모습을 형상화한
조각품이에요. 십여 년 전 이병엽 소장이 홀로 히말라야 트레킹을
갔을 때, 한 유럽 커플이 몸집만 한 배낭을 각자 짊어지고 자신만
의 속도로 혼자 오르며 중간중간 만나 간식을 먹고 또 자신이 원

할 때 출발하며 정상에 오르는 모습이 굉장히 인상적이었다고, 그때 관계에 대한 이상형이 생겼다고 해요. 온전히 자신의 삶을 살아가며 나란히 동행할 수 있는 관계, 저희가 지향하는 관계에요.

말이 나와서 말인데 차 작가의 예술적 행보에 있어서 그 무거운 배낭 속에는 뭐가 들어있나요. 뭐가 그렇게 무겁게 만드는 거예요?

자기 검열. 과감했던 생각을 주춤하게 만드는 뭔가. 그게 외부의 시선은 전혀 아니에요. 나도 모르게 하고 있을지 모를 자기복제, 혹은 자기 합리화. 그래서 계속 질문을 하게 돼요. '이것이 진짜 내 것이 맞는가?', '내 목소리인가?' 질문은 갈수록 복잡해져요. 보따리 안에서 저를 두껍게 만드는 게 있다면 나의 분리된 자아가, 자꾸 애가 커지려고 하는 것.

자기 안에 분리된 어떤 감독자가 더 엄해지는 거군요.

그렇죠.

아트랩 작업을 하면서 아쉬웠던 것이나 좋았던 것이 있었다면요?

사실 그전에는 기금을 신청하고 지원금을 받거나 초청받아 작품이나 공연을 만들 때 주최 측과 파트너십을 거의 느끼지 못했거든요. 그런 구조부터가 아니었고 지원금만 나오지, 누군가와 함께 고민

하는 게 아니었죠. 아트랩의 PD분들은 경청하고 소통하며 협력하려고 적극적으로 노력해 주시는 부분이 좋았어요. 심적으로도 의지가 됐고요. 정산 등 업무적인 것만 집중한 관계가 아니라 함께 예술을 실험하며 성장해 나간다는 자세, 대화할 수 있기에 진정한 '서포트'라 느껴지는 태도 등이 좋았어요. 굳이 더 해주셨으면 하는 게 있다면 저 같은 예술가가 '젬병'인 홍보, 마케팅 분야에서 실질적 도움을 주실 수 있다면 더할 나위 없을 것 같습니다. 세상과의 다리 역할을 해주신다면요.

소통 이야기가 나오니 잘됐습니다. 갑자기 뚱딴지 질문 하나 갑니다. 만약에, 만약에 말이에요. 외계인을 만난다면 어떤 몸동작으로 소통을 시도하실 건지요.

<컨택트>라는 영화를 너무 재밌게 봤어요. 몸짓 언어로 외계인과 소통하잖아요. 그걸 보면서 제 작품 <원형하는 몸>이 많이 떠올랐어요. 언어가 통하지 않는다면 소리가 더 원초적인 소통법이 될 수 있고, 소리보다는 몸의 움직임이 더더욱 본능적으로 서로를 감각할 수 있지 않을까요. 육감이라고 할까요? 그들과 회전의 동작을 함께 해보고 싶다는 생각이 실제로 많이 들었어요. 그들은 어떻게 받아들일까. 실크로드에 갔을 때도 어떤 민족이든, 어떤 문화권에 있든 회전이란 것은 시대와 장소를 불문하고 공통의 행위라는 것을 많이 목격했거든요. 수피춤은 나선형의 회전 춤사위로 하늘과 땅을 이으면서 신과의 합일, 무아지경에 빠지고 저 우주까지 나아가죠.

앞으로 장기적인 목표와 꿈이 궁금합니다.

내가 나한테 흥미를 잃지 않는 것. 나를 의심하지 않는 것. 하고자 하는 걸 할 수 있는 동력을 스스로 계속 만들어 나가는 것. 내 작품이 내 삶과 닮도록 하는 것. 내 삶이 나의 작품에 영감이 되는 것. 그렇게 예술적인 삶을 사는 것.

"

내가 나한테 흥미를 잃지 않는 것.

나를 의심하지 않는 것.

하고자 하는 걸 할 수 있는 동력을 스스로 계속 만들어 나가는 것.

내 작품이 내 삶과 닮도록 하는 것.

내 삶이 나의 작품에 영감이 되는 것.

그렇게 예술적인 삶을 사는 것.

"

며칠 뒤, 약속대로 차진엽 이병엽의 <결혼:전>(2023년 7월 1일~2일)을 보러 갔다. 지인들에게 배포한 링크에 접속해 간단한 RSVP를 하고 축하 메시지를 건네야 참석이 가능했다. 무엇보다 특이한 것은 이틀에 걸쳐 시간대와 인원을 나눠 놓았기에 내가 가고 싶은 시간을 고를 수 있다는 점이었다.

서울의 여름 볕이 두 사람의 예쁜 가약을 질투하기라도 하듯 내리쬐던 날, 성동구 성수동의 복합문화공간을 찾았다. 그곳은 꽃과 환대와 웃음, 그리고 전시물로 가득 차 있었다. 환한 웃음으로 필자를 맞은 차 작가는 나와 하객들을 위해 도슨트를 자처했다.

챗GPT와 부부가 함께 창작한 시, 두 사람의 앞날을 험난한 산행으로 은유한 설치, 둘의 보금자리에서 진행한 즉흥 실험 음악 공연 영상... 공간 여기저기를 메운 서로 다른 결의 작품들은 그들 나름대로 하객이 돼 박수와 축복의 의미로, 공간 가득 예술의 꽃향기를 피워올렸다.

차 작가는 사람들 사이에서, 예술 안에서 그대로 가장 행복해 보였다. 한 해의 정중앙, 7월의 신부는 그렇게 인생의 아름다운 한가운데에 불꽃처럼 자리했을 뿐 아니라 끝나지 않을 듯한 수피춤과 같이 '원형하며' 소요(逍遙)하고 있었다.

Cha Jin Yeob

현대무용가 차진엽은 한국예술종합학교 무용원 예술사
졸업 후 영국 London Contemporary Dance School
(University of Kent)에서 PG Diploma와 MA 학위를
받았다. 2012년에는 크리에이티브 아트그룹인 collective A
(콜렉티브A)를 창단, 공간과 장르, 형식과 매체에 구애받지
않는 자유로운 창작 작업을 통해 경계 없는 예술을
지향하며 예술이 가진 입체적인 가치를 탐구 중이다.
—

Website www.collectivea.co.kr

'효모, 너도 음악할 수 있어!'
효모를 음악가로 만들어준 바이오 아티스트

사이언스

음악은 인간을 인간답게 하는, 호모 사피엔스만 할 수 있는 고차원적 예술이라고들 했다. 그런데 효모도 사이언스(Science)를 만나면 음악을 할 수 있었다. 효모에게 음악가란 지위를 부여한 최초의 아티스트, 사이언스(Psients) 덕분이다. 검색창에 쳐봐도 별다른 결과가 없는, 베일에 싸인 아티스트 사이언스를 만나러 가는 길은 그래서 더 설레었다. 효모와 사이언스를 결합한 호모 사피엔스가 도통 어떤 사람일지...

"물이 우리가 마시는 커피의 98%를 차지하기 때문에, 커피 원두는 2%밖에 안 되죠. 나트륨 같은 경우에는 결과적으로 HCO_3, 즉 중탄산이라는 것에서 나와서 커피를 마셨을 때 뾰족뾰족 비어있는 부분이 있으면 그걸 다 채워주는 볼륨감으로 느껴지고요. 나트륨은 단맛의 상승을 가져다줘요." (카페 사장)

"아, 네에." (사이언스)

"물로써 모자란 부분을 보완할 수 있는... 그 대신에 물 안에 미네랄, 즉 칼슘과 마그네슘이 석고나 석회 성분으로 나오기 때문에 그것을 줄이기 위해서 아까 말한 결과물들을 화학식으로 해서, 그 레진이라는 성분들을 안에 갖고 있어요. 그 배합비가..."

"오, 네. 되게 재밌네요. 와아..."

만나기로 한 서울 강남구 대치동의 로스터리 카페에 들

어섰을 때, 우리의 예술가 사이언스는 카페 사장님의 열변을 누구보다 진심으로 경청하고 있었다. '1열'에 앉아 새로운 지식을 가장 열정적으로 받아들이려는 사람이라는 인상이 그의 조용조용한 말투와 선한 인상 못지않게 카페 사장님과의 짧은 대화에서 충분히 느껴졌다. 대학에서 약학을 전공하고, 효모를 기른 뒤 효모가 내는 진동을 사운드로 치환해 음악으로 만들어내 파라다이스 아트랩(이하 아트랩)에 파란을 일으킨 생물학 예술가, 즉 '바이오 아티스트'인 그가 다음엔 커피 원두의 심포니에 귀를 기울일 것인가...

어떻게, 뭐 딱히 (인터뷰를) 시작하시는 방법이 있으세요? 아니면 제가... 저는 아마 장소부터 시작하면 적합할 것 같기도 하거든요.

장소요? 여기요?

대치동요. 대치동이 한국에서 학원으로 되게 유명하잖아요. 제가 작가로 활동하면서 제일 어려웠던 부분이 자본과 멀어지는 거였어요. 물론 어떤 일을 하든 돈은 벌어야 하지만 (예술) 작업에서는 그것(자본과의 유착)을 뚜렷하게 끊고 싶었어요. 제가 (다른 일로) 돈을 벌더라도 작품을 파는 일은 하지 않겠다는 게 저의 작업 신조라 창작 활동을 하지 않을 때는 주로 교육 일을 해요. 한편으로는 교육에 대한 어떤 신념이 있어서이기도 하고요. 한국 사람들이 되게 똑똑하고 열심히 일하는데, 계속 발전하려면 저는 창의적인 교육이 많이 필요하다고 생각하거든요.

그럼 주로 영어 교육을 하시는지요.

영어도 알려주고 그 외에도 다양한 프로젝트성 교육을 진행해요. 만약 어떤 학생이 '나는 빵과 과학이 너무 좋다.'라고 이야기하면 저는 과학과 빵을 엮어 그 학생과 어떤 프로젝트를 할 수 있는지 함께 논의하고, 그들을 위한 클래스를 기획해 지식과 기술을 알려주는 사람인거죠.

프로젝트의 목적은 결국 미국 대학 입시 아닌가요.

흔히 그렇지만 다른 교육 과정들과 다르게 저는 이 학생이 가장 하고 싶은 걸 먼저 해볼 수 있게 도와주고 있어요. 물론 학생들에게 교육적으로 유익한 범위 내에서요. 이를테면 어떤 학생은 사진 찍는 것을 너무 좋아하는데 또 생물학도 좋아하는 거예요. 그러면 제가 그 접점을 고려해, 학생과 함께 렌즈를 '길러' 보는 교육 프로그램을 만드는 거죠. 개별 학생이 중심이 될 수 있도록 프로그램을 구성하는게 제 교육의 목표입니다.

그렇다면 지금 대치동에 계신 이유는 두 가지이겠군요. 하나는 예술과 자본 추구를 분리하기 위함, 다른 하나는 한국에서 부족한 어떤 다른 방식의 교육을 추구해 보는 것.

맞습니다. 학생, 학부모 입장에서 호불호가 많이 갈리죠. 그래서 보통 목표지향적인 입시 위주의 교육보다는 다른 교육관을 가진 분들이 많이 찾아주세요. 이 학생이 진짜 하고 싶은 걸 찾을 수 있도록 돕는 교육을 찾는 거죠. 그리고 챗GPT 같은 것이 나오면서 인간이 할 수 있는 것의 범위가 점점 좁아지는 것을 느껴요. 인간이 기계와 다른 특이한 점이 뭘까 생각해 보면 결국 마지막에 남는 것은 생물학적 특성, 그리고 이렇게 살아있다는 사실인 것 같거든요. 그에 대해 공부하고 토론하며 사유하는 방식을 미술을 통해서 배울 수 있다고 생각해요.

혹시 외국에서 오래 생활하셨어요?

네. 제가 한국에서 초등학교에 입학해 딱 2주 다니고, 엔지니어였던 아버지 발령 때문에 싱가포르로 가게 됐어요. 거기서 국제 학교에 다니며 8년을 살게 되죠. 고등학교 때부터는 홍콩에 살았어요. 국제 학교 4년을 다닌 뒤 미국에 가서 유대인 학교인 브랜다이스 대학을 다녔어요. 한국이랑 비슷한 점이 많은 유대인의 생각이 저는 많이 궁금했거든요. 한국인, 유대인 모두 '사람의 자본'으로 살아가는 사람들이잖아요. 신경과학과 경영학을 같이 전공한 뒤 한국에 돌아와 1년간 봉사활동을 하다 다시 영국으로 떠났어요. 약학을 전공하려고요.

한국에서 봉사활동은 어떤 일을 하셨나요.

원래는 의사가 꿈이었는데 미국에서 미국 시민권자가 아닌 사람이 의사가 되기는 거의 불가능에 가깝더라고요. 그래서 귀국 후 서울 구로동의 근로자들을 위한 무료 봉사 의료시설에서 일했어요. 의사는 아니더라도 뭔가 비슷한 일을 하고 싶어서 영국의 임페리얼 칼리지 런던에 석사과정으로 들어갔어요. 실은 거기 계신 한 교수님에 대해 알게 돼서요. 데이비드 낫(David Nutt) 교수님은 뇌와 약물 중독, 불안, 수면과 같은 상태에 영향을 미치는 약물을 깊이 연구하는 분이었어요. 그 당시 '2-in-1'(술에 취한 상태에서 약물의 해독을 도와주는 약, 술과 비슷한 성분이지만 섭취 후 술에서 깨는) 신약을 개발 중이었는데 그분의 사상이 너무 진보적이다 보니 결국 펀딩을 받지 못했어요. 제가 그 과정에 들어간 지

단 3일 만에 그분이 '넌 외국 학생이고 내가 펀딩도 못 받았으니 너를 (내 과정에) 못 받겠다.'고 하셨어요. 청천벽력이었죠. 그 무렵이었을 거예요. 제게 과학 자체에 대한 근본적인 분노와 불신이 싹튼 것이요. 과학과 자본이 얼마나 깊이 관여되어 있는지 처음으로 강렬한 경험을 한 셈이죠. 2017년에 학계에서 어떤 중요한 논문이 나왔는데, 수만 개의 연구 논문을 분석한 결과 70%는 재현할 수 없는 결과를 담았다는 분석이 담겨 있었어요. 자본에 종속된 연구 탓이었죠.

'문득 뇌세포를 듣고 싶어졌어요.' 생애 통틀어 가장 좋아했던 '음악'과 뇌세포를 연결하다

그 근본적인 분노는 어떻게 풀게 되나요.

제가 다니던 학교 인근에 '로열 칼리지 오브 아트'라는 다른 학교가 있었어요. 거기 교수님 중에 바이오 아트를 하시는 분이 있었어요. 오론 캐츠(Oron Catts)라는, 핀란드 태생으로 호주의 연구자 겸 예술가였어요. 우연한 기회로 그분 강의를 듣다가 너무 재밌어서 급기야는 그 교수님과 친구가 돼버린 거예요. 자주 펍에 함께 가서 이야기를 나누는 재미난 세계가 열려버린 거지요. 그분과 얘기하다 제게 어떤 확신이 찾아왔어요. 인생을 살면서 처음으로 느낀, '죽을 때까지 이걸 해야겠다'는 확신이었어요. 제가 너무도 원했던 종류의 확신이었죠.

그때가 몇 살 되던 해였나요.

스물여섯요. 문득 뇌세포를 듣고 싶다는 생각이 든 거예요. 제가 신경과학을 전공하면서 늘 뇌세포를 보기는 하는데 듣는 사람은 극히 드물었어요. 그래서 그걸로 박사를 하기로 했죠. 그 교수님이 계시던 호주의 한 학교와 연결이 돼서 박사 과정을 가기로 했는데, 현지 기관의 펀딩 심사 최종 면접에서 떨어져 버렸어요. 실용성이

없다는 게 이유였죠. 귀국해 군대에 갔어요. 왜 그게 안 됐을까, 뭘 잘못한 걸까, 계속 생각하고 또 생각했죠... 과학계는 많이 보수적이고 자본의 종속이 심해져 '돈이 되어야 과학을 하지'라는 기조가 만연한 곳이라는 생각이 든 거예요. 과학 그 자체를 위한 과학은 투자를 받기 극히 어렵다는 거죠. 그러다 보니 지적 탐구를 이어가려면 아예 과학계에서 탈출해야 했고 결국 제게서 나온 답은 미술밖에 없었어요. '미술로 이런 걸 탐구해야겠구나. 과학은 (서포트를) 안 해주네.'

미술을 이용한 탐구는 구체적으로 어떤 방식으로 시작하게 됐나요.

첫 시도가 바로 아트랩에 지원하는 거였어요. 소재를 효모로 잡게 된 이유는, 당장 제가 뇌세포를 들여다볼 만한 장비나 연구실은 없었기 때문이에요. 그리고 제가 생애를 통틀어 가장 좋아했던 음악과 결합해 보기로 했죠. 그렇게 해서 '효모의 소리'라는 화두가 나오게 된 거예요. 파라다이스문화재단에서 너무 감사하게도 포트폴리오가 없는 작가인 저를 뽑아주셨어요. 2022년, 그렇게 (제작업이) 시작된 거지요.

그 이전에는 아티스트가 아니었던 거군요.

아티스트까지는 아니었지만 제 인생을 뒤돌아보면 그래도 가장 꾸준히 했던 게 음악뿐이었어요. 어렸을 때는 피아노와 첼로, 기

타를 했고요. 그리고 제가 출퇴근이 가능한 군 생활을 했는데 대학 때 잠시 했던 디제잉을 그때 다시 시작하게 됐어요. 저만의 음악도 조금씩 만들었죠. 그러면서 이 모든 것들이 연결된 것 같아요. 음악도 만들면서 생물학에 있는 소리를 결합해 보면 좋겠다는 생각을 아트랩에 지원하며 하게 된 거죠.

애당초 '뇌세포를 듣고 싶다'고 생각한 것도 음악을 좋아했기 때문이었겠군요.

아마도요. 인간의 감각 중 시각 다음으로 발달한 게 청각이잖아요. 자동차 수리하는 분들을 보면 자동차를 살펴보기도 하지만 엔진을 켜고 소리를 들어보기도 하죠. 들어보면 안 뜯어보고도 문제가 있다는 걸 잡아내기도 하고요. 저는 그런 논리로 뭔가 들어보면 감지할 수 있는 또 다른 측면들이 있을 텐데 그런 수단을 과학 연구에 사용하지 않는다는 사실이 답답했어요.

디제잉을 할 때는 주로 어떤 음악 장르를 하셨나요.

처음엔 제가 좋아하며 듣고 자란 1990년대 힙합풍을 시도하다가 어쩌다 보니 하우스와 테크노로 빠졌어요. 테크노는 추상적인 음악이다 보니 맞고 틀리는 게 없고 '꼭 이렇게 만들어야 해'라는 공식도 없죠. 자기만의 세계를 표현할 수 있어서 자꾸 그쪽으로 가게 된 것 같아요.

이를테면 화성을 비롯해 어떤 선(線)적인 진행에 있어서 기승전결의 드라마가 완성되어야 하고, 이런 것을 말씀하시는 거지요?

네. 맞아요. 테크노는 그저 소리의 퀄리티 자체로 텐션을 만들고 릴리스를 줄 수 있어 '이게 무슨 소리야'라는 질문에 답할 필요 없이 내 맘대로 할 수 있는 게 너무 재밌었어요. '하우스 음악은 느낌이다.'라는 얘기들을 DJ나 팬들이 하곤 해요. '테크노는 풍경을 그리는 음악이다.' 하는 이야기를 좋아해요. 저도 그렇게 음악을 만들고 연주하려고 노력을 많이 합니다.

아까 이야기로 돌아가서, 로열 칼리지 오브 아트에서 바이오 아트를 하고 계셨다는 그 교수님이 어떻게 보면 큰 영향을 주신 분인데, 그분은 어떤 예술가였나요.

그분의 대표작 가운데 하나는 <Victimless Leather>예요. 동물의 가죽으로 옷감을 만드는 공장식 생산 시스템을 비판하며 동물의 세포를 추출해 증식시켜 '희생 없는 가죽'을 키워내죠. 한번은 그 가죽으로 만든 자켓을 전시하시는데 자켓에 세균이 감염된 거예요. 그래서 항생제를 재킷에 투여하고 그런 행위들이 또 다른 재미난 의미를 갖는 거죠. '내 미술은 죽을 수도 있다.'라는... 저의 효모 전시도 비슷했어요. 파라다이스시티에 전시할 때 효모한테 밥을 줘야 해 '효모 밥시간'이 있었어요. 살아있는 아트가 주는 재미지요. 언젠가는 사라지는 아트가 시간의 흐름이나 인생의 유한

성에 대한 상징도 되고요.

수많은 생물 가운데 특별히 효모를 택하신 이유는 뭔가요.
이제 여기서부터 내용이 많이 좀 다크해질 수 있는데요. 첫째, 전
종(種) 차별주의에 대해 말하고 싶어요. 쉽게 말하면 인간이 다른
종에 비해 그렇게 특별하거나 뛰어난 동물이라고 생각하지 않아
요. 인간이 할 수 있는 일이 많다고 해서 다른 종들을 노예화해야
할까요? 우리는 인간이고 너희는 비인간이기에 우리가 하는 걸 다
감수해야 한다? 효모야말로 되게 고마우면서 불쌍한 존재죠. 역
사를 돌아보면 효모야말로 인간이 최초로 길들인 다른 종일 거예
요. 수메르 문명 때부터 이미 빵과 맥주를 만드는 데 쓰이면서 인
간과 살며 진화한 종이죠. 강아지보다 더 일찍 인간과 함께 한 종
인데 효모에 대해 사람들은 모르는 게 많죠. 그들이 얼마나 중요
한 존재인지 얘기하고 싶었어요. 수만 년간 효모를 지배하고 키우
면서도 인간은 그들에게 '너희는 어때?' 하고 묻거나 답을 들어본
적이 없잖아요.

'효모의 말을 들어보자'는 취지로 시작된 작품이군요?
네. 그런데 사실 효모에게서 소리를 추출하는 과정도 효모를 괴롭
히는 거긴 해요. 턴테이블 바늘을 레코드에 대듯 그들의 진동을
특별한 도구로 빼오는 거니 방해하는 거죠. 살아있는 모든 것은
진동하니까 그 미세한 소리를 뽑아오는 거예요. 애초엔 그 소리만

을 관객들에게 들려줄까 했지만 고민 끝에 제가 가운데서 메신저 역할을 해야겠다고 생각해 작곡을 가미한 거죠.

효모를 택한 두 번째 이유는 뭔가요.

1951년에 헨리에타 렉스라는 흑인 여성이 있었어요. 자궁암에 걸려 미국 존스 홉킨스 대학병원을 찾게 되죠. 흑인 인권이 희박하던 시절이었기에 병원 의사는 헨리에타의 허락도 얻지 않고 그의 자궁암 세포를 추출해 배양했죠. 암 연구 역사에는 대단한 기여를 했지만 헨리에타 개인의 인권은 심각하게 침해당한 거였지요. 헨리에타는 몇 달 뒤 숨졌지만 그 의사는 다른 의사들에게도 배양한 헨리에타의 암세포를 나눠줬고 수많은 연구실에서 그의 암세포만은 죽지 않고 계속해서 살아남았죠. 지금도 세계 각지의 연구실에 헨리에타의 암세포가 산재해요. 그렇다면 헨리에타는 죽은 걸까요, 산 걸까요. 이 애매한 상태를 표현할 언어가 우리에겐 아직 없잖아요. 저는 효모를 통해 이런 이야기를 건네고 싶었어요. 살아있는 악기를 통해 계속해서 제기되는 '살아있나, 죽었나'에 대한 케이스들을 설명할 수 있는 '언어'를 만들어야 한다고요.

지금도 거대 기술 대기업들이 우리의 디지털 데이터를 착취하는 것처럼 다가올 미래에는 바이오 데이터 역시 비슷한 현상이 일어날 거예요. 일종의 메타포와 같아요. 재앙이나 위험을 예고하는 조기 경보를 뜻하는 '탄광 속 카나리아'와 같은 상징이기도 하고요. 이런

상황에 잘 대처하려면 결국은 그것을 표현할 수 있는 언어부터 시작되어야 한다고 생각해요. 제가 이런 생명체를 활용해 작품을 표현하는 것처럼요.

효모를 택한 또 다른 이유가 있다면요?
시티즌 사이언스(citizen-science·시민 과학)의 활성화를 위해 예술로 말을 건네는 거예요. 개발자들이 오픈 소스를 쓰듯이 제가 하는 작업에 대해 모든 기술과 과정 같은 정보를 공개하고 싶어요. 그래서 이 작품을 만든 과정을 비디오 다큐멘터리로 기록해 향후 공개하려 해요. 더 좋은 방식을 함께 논의하는 커뮤니티를 만들고 싶거든요. 예를 들어 누군가 무엇을 배양할 때 도움이 될 수 있도록 생물학에서 활용되는 툴이나 이론, 방법 등을 공유하고 싶어요. 회사, 학교, 기관에서만 다루는 고립된 정보들을 나누고 싶거든요.

효모의 진동을 음악으로 치환하는 과정에서 불가피하게 테크노라는 장르를 택한다든지 하는 식으로 효모의 동의 없이 예술가 개인의 취향이 들어갈 수밖에 없을 텐데요. 어떻게 접근하셨나요.
가능하면 제 색깔을 줄이고 효모의 색깔을 많이 키우려고 노력했어요. 첫 곡은 앰비언트 뮤직인데, 효모에서 추출한 소리를 가능하면 많이 변형하지 않고 그대로 쓰려고 대단히 노력했어요. 그저

효모들의 세계로 들어가, 우리가 그들의 이야기를 듣고 있는 듯한 느낌을 받도록요. 두 번째 곡엔 좀 더 인간이 이해할 수 있는 소리와 리듬을 많이 넣었어요. 어쨌든 앨범에 넣은 모든 소리는 전부 효모에서 나왔어요. 효모에서 나온 소리를 샘플링하고 늘리고 시퀀서에 넣어 드럼 소리로 만들고 신스(신시사이저) 만들고... 그런 소스가 모두 효모예요.

둘째 곡은 테크노 장르였죠.
아무리 테크노가 본디 추상적인 장르라고 해도 인간이 선호하는 패턴이 있죠. '여기선 드럼이 빠지겠네, 텐션을 키워야 되니 여기선 다시 들어오고...' 같은 인식요. 저는 이번 작업에서 그런 것들을 차용하되 몇몇 부분들은 예상할 수 없도록 풀어보려 노력했어요. 듣는 사람에게 '아무리 테크노라도 이건 좀 이상하네. 왜 이상하지?' 하는 생각이 들도록 작곡도 이상하게 해봤습니다. 그런 메시지가 전달됐는지는 모르겠지만요.

실제로 효모가 소리를 내지는 않죠?
살아있는 모든 것은 진동하죠. 과연 그것을 인간이 말하는 '소리'라 부를 수 있을지는 철학적인 문제지만요. 흥미로운 것은, 효모에 알코올을 투여하면 효모가 소리 지르는 듯한 소리가 나요. 피치(음높이)와 진동 속도가 확 올라가죠. 그런데 '효모가 괴로워서 소리를 지른다'는 것 역시도 인간의 관점인지도 모르죠. 반대로 즐

거워하는 것일 수도 있잖아요. 이를테면 미국 작가 마이클 폴런 (Michael Pollan)은 옥수수를 예로 들어 발상의 전환을 이야기했어요. 유전자까지 바꿔가면서 옥수수를 대량 생산한 인간에게 종의 보존이라는 관점에서 옥수수는 되레 고마워할지도 모른다는 거지요. 저는 이러쿵저러쿵하며 하나의 관점을 옹호하는 게 아니라 그냥 이런 아이디어들을 지속해서 전하는 사람이고 싶어요.

효모의 진동을 가청 주파수대로 치환한 뒤에는 그 소스들을 실제로 연주해야 할 텐데, 건반을 사용하셨나요.
아뇨. 시퀀서만 썼어요. 효모의 진동을 증폭해 나온 사인파(sine wave)를 수백 개 겹쳐보면서 소리들을 뽑아냈어요. 뽑아낸다는 측면에서는 인간으로서 개입했지만, 인간의 언어인 음악으로서는 개입을 많이 안 한 거죠.

해보니 효모에게 어울리는 음악 장르가 있던가요.
제가 인류의 팬(fan)이 아니어서 그런지 인간이 개입한 결과물 자체가 그렇게 좋은 거라는 생각이 사실 안 들어요. 효모에게 적합한 장르가 있다고 제가 감히 판단하기엔 어려울 것 같아요.

끊임없는 복제의 시대에서
오직 단 한 번만 경험할 수 있는 작품

이번 작업 이후에 연장선상으로 구상 중인 작업이 있다면요?
제 '끝판의 작업'이라면 제 세포를 추출해 뇌세포로 변화시킨 뒤 그 뇌세포와 제가 함께 연주하는 거예요. 그 과정의 핵심은 함께 연주하는 과정에서 뇌세포는 죽는다는 거죠. 한 번밖에 못 보는 퍼포먼스... 퍼포먼스를 위해 죽어가는 생명체에 대해 말하고 싶어요. 문화를 소비하는 소비자가 그 소비 뒤에는 어떤 것이 있는지 많은 생각을 하게 하는 작업이었으면 좋겠어요. 현재 하고 있는 작업은 플라스틱을 먹는 박테리아가 소재예요. 박테리아가 플라스틱을 먹어치우면서 거기 매달려 있던 오브제가 바닥으로 떨어지고, 그게 밑에 있는 징에 부딪혀 소리가 나요. 박테리아는 자신들이 원할 때 플라스틱을 먹기 때문에 그들의 주장이 담긴 악기가 탄생하는 셈이죠. 첫 작업에서 효모의 진동을 제가 인위적으로 추출했다면 이번엔 미생물 박테리아의 관점을 더 존중하려는 작업이죠. 종 차별주의 관점에 입각해 저의 개입을 더 줄이는 거예요.

AI가 눈부신 발전을 하고 있어요. AI가 바이오 아트 분야에도 영향을 미칠까요.
AI의 진보를 막을 수 있는 인간의 최후 방어선이 어쩌면 '살아있

다는 것'뿐일지도 모르겠어요. 헨리에타의 암세포처럼 살아있다는 것은 무엇인가에 대한 고찰도 어쩌면 더 필요하겠죠.

참, 근데 아티스트명인 사이언스(Psients)는 어떤 뜻인가요. 과학을 뜻하는 사이언스(science)와 음(音)이 같잖아요. 이름 자체가 과학의 풍자인 셈이죠. 저도 과학자였지만 과학에서 너무 이상한 것, 나쁜 걸 자주 보면서 '이렇게 과학을 하려면 안 하는 게 낫겠다'는 생각에 미술로 빠진 거니까요. 인식의 근거를 경험에 두는 '경험론(Empiricism)'이 중요한 과학도 알고 보면 인간이 만든 하나의 제도이고 인간이 되는 것 역시 '불완전한 것이면서도 절대 확실을 추구하는, 완전한 것'이잖아요.

"

살아있는 모든 것은 진동하죠.
과연 그것을 인간이 말하는 '소리'라 부를 수 있을지는
철학적인 문제지만요.
흥미로운 것은,
효모에 알코올을 투여하면 효모가 소리 지르는 듯한 소리가 나요.
피치(음높이)와 진동 속도가 확 올라가죠.
그런데 '효모가 괴로워서 소리를 지른다'는 것
역시도 인간의 관점인지도 모르죠.
반대로 즐거워하는 것일 수도 있잖아요.

"

사이언스(Psients)는 "포트폴리오 하나 없는 작가를 (아이디어와 가능성만 보고) 뽑아준 아트랩에게 평생 감사해야 할 것 같다."며 미소 지었다.

"제가 뭘 어떻게 할지 모르고 있는데, 리스크가 너무 큰 작업에 대해 절 믿어주고 격려해 주셔서 결국 할 수 있게 됐어요. 그리고 다음 작업까지 이어가는 자신감을 주셨거든요. 작가들을 존중하고 필요한 공간과 자본을 넉넉히 지원해 주는 이런 프로젝트가 더 많았으면 좋겠어요. 향후 기술적으로 매우 복잡하고 자본이 많이 드는 프로젝트의 경우 서울대, 카이스트 같은 기관과 연결을 해주는 역할까지 해주실 수 있다면 금상첨화겠죠. 그런 곳에 제가 직접 e메일을 보내면 아예 씹히거든요. 하하."

Psients

바이오 아티스트 Psients는 생물학, 음악, 사운드의
교차를 탐구하는 예술가로 전향한 과학자이고
선택의지, 종 차별주의, 그리고 생명의 의미를 묵상하는
새로운 종류의 '리빙' 악기를 개발하고 연주한다.
—

Instagram @_adaacid_

자명, 공명, 공감.
스스로의 울림을 갖고 공명하며
그것을 통해 공감을 이끌어내는 사람

권병준

Artist
Kwon Byung Jun

연상 퀴즈 하나.

고구마, 바보버스, 가운뎃손가락...

딱 세 가지 키워드만 보고 어떤 밴드 이름이나 특정 장면이 또렷이 떠올랐는지? 그렇다면 당신은 20세기 소년이거나 X세대일 가능성이 농후하다. X세대는 그 알파벳이 가리키듯 정의하기 어려운 세대. 아티스트 권병준을 우리는 이 페이지에서 어떻게 정의 내릴 것인가.

'고구마'는 권병준의 예명이다. 예명이었다. 처음 대중의 레이더에 포착될 무렵 그는 괴이쩍은 록 음악가였다. 안 그래도 별난 밴드 삐삐밴드의 후신(後身), 삐삐롱스타킹(이하 삐롱스)의 보컬로서 고구마라는 기괴한 명찰을 달고 무대 위로 나왔다.

'바보버스'는 삐롱스의 대표곡이다. 한 음원 플랫폼에서 이 곡 아래 달린 짧은 댓글이 그 느낌을 제법 압축적으로 설명한다. '최소 소주 2병'. 나사 풀린 취객처럼 질러대는 보컬에 (좋게 말하면) 포스트모던한 가사를 얹은 '괴곡(怪曲)'이라 하지 않을 수 없다.

가운뎃손가락은 고구마가 바보버스를 부르며 카메라를 향해 치켜든 것이다. 때는 1997년 2월 15일. MBC《인기가요 베스트 50》에서 생방송 중 <바보버스>를 부르다 생방송 카메라를 향해 자신의 가운뎃손가락을 치

커든 것이다. MBC는 시청자에게 사과하고 연출자 경고 조치와 출연자(삐롱스)의 모든 방송 출연 정지(1년) 조치를 취했다. 그렇게 바보버스, 고구마, 가운뎃손가락은 빠른 속도로 역사에서 잊혀 갔다.

해프닝에 불과했던 저 26년 전 이야기를 묻는다면 권병준은 어떤 표정을 지을까. 장마 전선이 밀려오던 한반도 서울 서대문구 연희동의 한 카페에서 그를 만났다. 처음부터 물어볼 순 없었다. 미디어 아티스트와 문화 저널리스트의 2023년 고상한 만남에서... (도리도리) 안될 말이다.

그는 밤샘 작업 탓인지 꽤 피곤한 모습이었다. 인근의 작업실에서 헐레벌떡 나와 커피 외에 샌드위치를 시켰고, '저 샌드위치 좀 먹겠습니다.'라고 얘기하고는 빵 덩이를 몇 입에 욱여넣더니 '저 다 먹었습니다.'라고 다시 예의 바르게 보고했다.

강아지와 야간비행,
그리고 삐삐밴드

원래 어렸을 때부터 예술에 관심을 가지셨는지요.

어머니가 피아노 선생님이었고 자연히 제게도 피아노를 시키려 했지만 저는 하기 싫어서 만날 도망 다녔죠. 완벽히 피할 순 없었어요. 대여섯 살 무렵부터 피아노를 체르니 중간 정도까지 쳤고 초등학교 5학년 때부터는 바이올린을 잡았습니다. 근데 피아노는 고정된 음을 쳐야 했던 것과 달리 바이올린은 자유롭게 음계 사이를 넘나들 수 있다는 게 조금 재밌었어요. 그러다 중1인가 중2 때부터 클래식 기타로 넘어갔지요. 비틀스를 필두로 영국의 팝과 록 음악에도 심취하게 됐어요.

본격적으로 음악을 시작했다고 할 수 있는 건 언제부터인가요.

학교(휘문고)에 당시 《한티가요제》라는 게 생겼는데 밴드 '강아지'로 나가서 인기상을 받았어요. 그땐 제가 보컬이 아니라 그냥 기타리스트였어요. 들국화의 <아침이 밝아올 때까지>를 연주했죠. 그 당시엔 기교파 기타리스트가 인기였는데 저는 그냥 방구석 기타리스트였고 음악도 화려한 미국 스타일보다는 덜 그런 영국 스타일을 더 좋아했었죠. 대학(서울대 불문과)에 가서는 생텍쥐페

리의 《야간비행》에서 팀명을 따온 '볼 드 뉘(Vol de nuit)'라는 과 밴드에서 활동했어요. 이글스의 <Hotel California> 같은 곡을 학과 행사에서 연주하는 평범한 팀이었어요.

그러다가 삐삐밴드에 들어가게 된 건가요.

'바나나 보트'란 팀을 하고 있었는데 하루는 알고 지내던 달파란 (강기영) 형이 데모 테이프를 하나 들어보라며 건넸어요. (이)윤정 이가 그만둔 삐삐밴드의 다음 앨범에 대한 것이었죠. 그 앨범이 마음에 들었고, 그 길로 바로 삐롱스로 들어갔어요. 그 전에도 뭔 가 얼터너티브한 싱어송라이터를 추구했지만 제가 노래도, 기타 연주도 그냥 그랬어요. 제가 음악적 재능이 그렇게 있는 것 같지가 않아요. 지금 생각해도. (침묵) 그래서 우리가 음악 얘기를 이렇게 길게 안 해도 될 것 같은데...

로커에서 전자음악가,
실험음악가로

(에헴)그렇다면 갑자기 음악가에서 멀티미디어 아티스트로 전향하게 된 계기가 무척 궁금해집니다.

왜, 어려서부터 제가 피아노를 싫어했다고 했잖아요. 꽉 짜여 있는 수련 과정, 이런 게 너무 싫었고. 게다가 대중음악계의 흐름도 그냥 빙빙 헛도는 느낌이었어요. 음악이란 게 발전을 한다기보다는 어떨 땐 막 뒤로 가는 것 같기도 하고. 음악계 전반으로도 그렇고 제 커리어를 봐도요. 충족되지 않는 느낌이 계속되면서 뭔가 새로운 것을 해보고 싶었어요. 영화음악을 몇 편 하다가 EBS 《세계 음악 기행》 DJ를 하며 번 돈을 모아서 서른다섯 살에 유학을 떠나게 된 거죠. 네덜란드 헤이그의 왕립 음악원에 음향학 전공으로 갔습니다. 1년 과정을 하고 '아트 & 사이언스' 과정으로 석사를 했죠. 그러고 나서 암스테르담에 있는 '스타임(STEIM·STudio for Electro Instrumental Music)'이라는 악기 연구 개발 회사에 취직을 했죠.

음대를 나오신 것도 아니고, 학제에 의한 음악 학습은 네덜란드에 가서 처음 받게 된 건지요.

근데 사실 또 음향학이란 게 오선보 놓고 하는 건 아니거든요.

DSP(디지털 신호 처리기)나 아날로그 신시사이저 같은 것을 가지고 소리 자체에 대한 실험과 공부를 하는 곳이었죠. 우리가 전통적으로 음악이라고 생각하는 것들과는 거리가 멀죠.

록과 밴드 음악을 많이 하셨는데, 전자음악에 관심을 갖게 된 계기가 있다면요.

(강)기영(달파란) 형이랑 '모조소년'이란 팀을 하면서 전자악기를 다루게 됐죠. 그 전에 '강아지문화예술'이라는 레이블을 1998년부터 옥탑방에서 운영하기 시작했어요. 삐삐밴드(삐롱스) 그만둘 때 멤버들이 각자 악기를 하나씩 챙겨서 헤어졌는데 그때 제가 야마하 O2R 디지털 믹서를 가져왔어요. '강아지문화예술'의 녹음실을 운영할 때 그게 도움이 됐죠. 그 뒤에 하루는 정구호라고 지금은 '구호(KUHO)'란 브랜드를 만든 분이 한국에 들어와서는 제게 패션쇼 음악을 부탁하더라고요. 그 당시 뉴욕에서 활동하던 구호 씨를 통해서 스티브 라이히(Steve Reich) 같은 음악가를 알게 됐어요. 뉴욕 미니멀리즘 같은 것들을. 그분이 무용 연출도 하셨는데 그러면서 저도 자연스레 무용 음악을 시작하게 됐죠. <모르스 코드에 기반한 현악 4중주곡>(1999)을 만들기도 하고 여러 대의 메트로놈을 활용한 창작(<두 개의 아날로그 메트로놈과 한 개의 디지털 딜레이>(1998))을 제 녹음실에서 실험해볼 수도 있었죠. 가야금 연주자 고지연과도 함께 작업을 해보면서 김대환, 강태환 선생 같은 이들의 자유즉흥, 실험 음악을 동경했어요.

그때까지 해왔던 일련의 음악 활동들도 늘 틀에서 벗어나려는 움직임이었기에 결국 거기까지 나아가게 된 건가요.

자기 것 고수하며 우려먹는 게 아니고 계속 자기의 한계를 넘어서려는 사람들은 왜 일찍 죽잖아요. 27세[*]를 넘긴 사람들은 다 좀 의심을 해봐야 되는... 나는 이미 스물 일곱은 진작에 넘어 30대 중반이 돼 있고 '나는 뭘까'에 대한 고민이 있었던 것 같아요. 그런 시점에 끝까지 자신을 밀어붙이는 김대환 선생 같은 분이 제게 영향을 많이 준 것 같아요.

[*] 참고로 '27세 클럽(The 27 Club)'은 한때 록 음악계에서 신화와 영웅을 설명하는 하나의 키워드였다. 이른바 '3J'라 불리는 지미 헨드릭스, 제니스 조플린, 짐 모리슨이 1970년과 1971년 사이에 모두 27세의 나이로 요절하면서 생긴 일종의 신화다. 교차로에서 악마에게 영혼을 팔아 음악적 재능을 얻게 됐다는 스토리를 가진 전설적 블루스 음악가 로버트 존슨(1911~1938), 롤링스톤스의 멤버 브라이언 존스(1942~1969)를 비롯해 크리스 벨(1951~1978), 장 미셸 바스키아(1960~1988), 커트 코베인(1967~1994), 에이미 와인하우스(1983~2011)가 모두 27세를 일기로 세상을 떠났다. 우리나라에서는 샤이니의 종현(1990~2017)이 27세에 요절했다.

미디어 아티스트 문 연
펜글씨 퍼포먼스

재밌으셨어요?

재미는 없었어요. 재미없어요. 음향, 이런 게 저하고 잘 안 맞았고 그것 역시 좀 틀에 박혀 있는 것 같아서... 그래서 '아트&사이언스'로 전공을 바꾼 거예요. 거기 가서 연구 주제로 잡은 것이 '글씨 쓰는 소리'였어요. 문학을 전공한 것이 영향을 미쳤을지도 모르겠네요. 펜으로 뭔가를 쓸 때 가로획을 그을 때와 세로획을 그을 때, 네모를 그릴 때와 원을 그릴 때 나는 소리가 다 다르잖아요. 그 소리를 인식해 역으로 글을 유추해내는 연구였어요. 그때가 2006년 무렵이었는데 당시에 이런 연구를 한 사람은 아무도 없었어요. 그래서 제가 하드웨어 연구 툴(tool)부터 만들어야 했죠. 그게 제가 하드웨어를 다루게 된 계기가 된 것 같네요. 인식으로 출발한 연구는 행위에 관한 관심으로 옮아가게 돼요. 글씨 쓰는 행위를 멀티미디어 퍼포먼스로 표현하기 시작한 거죠. 그때부터 각종 미디어를 동시에 다루기 시작한 것 같아요.

원래 기계 만지는 데 취미가 있었는지요.

아니에요. 독학으로 했어요. 그땐 인터넷이나 유튜브로 배우기도 어려운 시대였으니 책을 팠죠. 전자공학 책을 보고 당시에 출범한

오픈 소스 플랫폼인 아두이노(Arduino)를 활용하는 식으로 해서 C++로 프로그래밍을 했어요.

펜 글씨 퍼포먼스가 미디어 아티스트 '권병준'의 시작이었던 셈이네요.

네. 맞습니다. 제가 몸담았던 STEIM이란 회사가 스트릿 힙합부터 클래식 현대음악에 이르기까지 방대한 스펙트럼의 아티스트를 위한 악기 개발에 열려 있다는 점도 큰 도움이 됐어요. 3년간 STEIM에서 악기를 개발했죠.

악기 개발이라니, 너무 흥미롭습니다. 그때 개발한 악기 중에 제일 기억에 남는 게 있다면요?

STEIM에서 제가 마지막으로 개발하고 나온 악기가 '저글링 볼'이었어요. 미국 뉴욕에서 활동하던 당시 75세의 저명한 현대음악가 톰 존슨이 스티브 라이히 작품의 저글링 버전 같은 작품을 구상하다가 의뢰를 해왔었거든요. 저글링 공에 터치 센서를 달고 안에는 스피커를 심어야 했죠. 공이 저글러의 손에 닿을 때마다 소리가 났는데 완성된 제품을 갖고 공연하는 저글러들이 그 입체적인 소리에 몰입해 무아지경으로 빠져드는 광경을 지켜보면서 황홀했어요.

저글링 볼을 마지막으로 개발하고 귀국하신 게 언제였죠.

2011년요.

네덜란드에서의 7년이 아티스트로서 인생의 큰 전환기가 됐던 건가요.

그렇죠. 그전까지는 누군가와 계속 밴드를 했다면 이제 혼자서 제가 만든 것들을 가지고 공연을 하게 됐으니까요. 사실 처음 그와 비슷한 경험을 한 건 2004년 독일 베를린에서 열린 예술·디지털 문화 축제 '트랜스미디알레(transmediale)'였어요. 영화감독 여균동 씨의 여동생인 여계숙 씨가 실험 오페라를 하는데 전자음악으로 그의 목소리를 실시간 변형하는 작업으로 참여를 했죠. 그 이후 아예 유학길에 올라 학업을 하고 직장 일을 하면서 '병준'이란 이름의 아티스트로서 유럽 여러 곳에서 공연을 많이 했어요. 특히 쾰른, 베를린, 뒤셀도르프 같은 독일 도시들의 클럽, 공연장과 분위기들이 기억에 많이 남아요. 바흐, 베토벤 같은 클래식부터 크라프트베르크 같은 전자음악까지 아우르며 음악적 기반이 탄탄한 곳들이었으니까요. 유럽을 계속 돌면서 그런 장르로 그런 식의 활동을 하는 한국인은 제가 처음이라는 사실을 깨닫고 일종의 오기와 사명감도 생기기 시작했어요.

2011년 귀국하면서는 미디어 아티스트로서 고국에서 제대로 활동해 보겠다는 생각이 강했겠군요.

아뇨. 다시 밴드를 하려고 했어요.

네?!? 왜 또, 다시...

그런 걸 계속하다 보니까 '밴드가 과연 정말 훌륭하고 좋은 거구나' 하고 깨닫게 됐거든요.

그렇게 새로운 악기도 개발하고 미디어 아티스트로 새로운 영역으로 나가버렸는데 밴드 음악에 대한 갈망이 여전했다니 그게 더 신기한데요.

밴드를 하면서 얻는 조화나 희열이 혼자로는 얻을 수 없는 것들이었거든요. (신)윤철이 형, (박)현준이 형, (손)경호 형 등 예전에 함께 했던 형들과 다시 해보고 싶어서 '원더버드'를 들어갔는데, 오래 지속하진 못했어요.

악기 제작에서
음악 교육 기자재 제작으로

밴드는 결국 안 되겠다는 생각에 다시 미디어 아트로 발걸음을 돌린 건지요.

교육에 대한 관심도 한몫했어요. 유럽이나 서구권 음악가들이 창작에 있어 더 유연한 사고를 하게 된 배경을 생각해보니 결국은 교육이더군요. 우리나라에도 판에 박힌 것 말고 다른 방식의 음악 교육이 필요하다는 생각을 하게 됐고 제가 배운 악기 개발 기술을 활용해서 음악 교육 기자재를 만들기 시작했어요. 부품을 바꿔 꽂으면 다른 소리가 나는 일종의 과학 키트 같은 형태의 '유센스', 레이저를 단선시키며 연주하는 '레이저 하프', 아이들이 쉽게 일상의 소리를 채록해 음악으로 만들어낼 수 있는 아동용 신시사이저 등을 개발했죠. 프로 버전으로는 매우 비싼 악기인 '옹드 마르트노 (Ondes Martenot)'의 아이들 버전을 만들어서 동료 음악가들과 워크숍을 열어 무료로 나눠주기도 했어요.

교육에 대한 절실함은 유럽 현지의 음악가들을 보면서 느꼈던 것일 텐데, 우리 음악가들과 그렇게 많이 다르던가요?

클래식 아니면 대중음악, 이런 이분법적 사고가 없다는 게 가장 인상적이었어요. 중간 지대가 어떻게 보면 정말 중요한 거잖아요.

중간지대에서 이것과 저것을 접목해서 나오는 새로운 변종 같은 것들이 나올 수 있는 생태계가 정말 건강한 거잖아요. 어린 친구들에게도 그런 다른 가능성을 보여주고 싶었어요. 내 몸을 세상의 악기에 억지로 맞추기보다 나한테 맞는 악기를 역으로 만들어버릴 수도 있는 거잖아요. 나만 연주할 수 있는. 그런 걸 알려주고 싶었거든요. 전통을 모두 따를 필요는 없다. 세상이 정의하는 음악 안에만 있을 필요는 없다. 이런 거요.

권 작가께서 귀국해 그런 활동을 하시던 2010년대는 역설적으로 대한민국에서 TV 경연 프로그램이 시작되고 대세가 되면서 실용음악과가 우후죽순격으로 가장 번성하기 시작한 시대이기도 하죠. 실용음악, '세상의 정의에 맞춘 음악'요.

맞아요. 기술적으로 훌륭한 음악가도 물론 필요하지만 다른 방식의 예술가도 있으면 좋잖아요.

어떤 일차적 의미에서의 음악적 기술을 해방할 수 있는 것이 권 작가가 연마한 다른 의미에서의 테크놀로지가 될 수도 있겠군요. 다시 역설적인 얘기지만.

네. 어떤 열쇠가 될 수 있죠.

그럼 2019년 파라다이스 아트랩(이하 아트랩) 선정작 <오

묘한 진리의 숲>에 대해 얘기해 볼까요.

발단은 이래요. 2015년, 제가 광주광역시 국립아시아문화의전당에서 인터랙션 사운드랩의 펠로우로 있을 때였어요. 위치나 환경에 기반한 음향을 연구하는 앰비소닉(Ambisonic)에 집중할 때였는데, 하루는 라디오를 듣다가 우리나라에서 출산율이 제일 높은 곳이 전남 해남이라는 소식을 접했어요. 그곳의 다문화가정에 관심을 갖게 됐죠. 또 다른 지역이지만 충남 홍성도 비슷한 사회적 환경을 가지고 있다는 걸 알게 됐어요. 농촌 마을의 다문화 가정을 찾아 동남아 출신 모친의 자장가를 찾아서 채록하고 다니기 시작했어요. 그 중 한 가정이 기억에 남아요. 어머님이 베트남 분이었는데 베트남에서는 동네마다 자장가가 다 다르다는 거예요. 우리나라에서는 왜 태교나 자장가가 그냥 모차르트, 베토벤 이런 거로 통일된 인식이 있잖아요. 그래서 흥미로웠어요. 그 어머님이 완벽하게 녹음하고 싶다고 고집을 해서 이틀에 걸쳐 25분짜리 자장가 완창을 채록했어요. 근데 그 노래 제목이 <발을 헛디뎌 강을 건넜다>였어요. 대단히 의미심장했고 제 향후 작업에 큰 영향을 미쳤어요.

위치 기반 헤드폰도 중요한 역할을 한 거죠?

네. 2017년에 처음 만들었고 위치 인식 기술을 계속 업데이트해 지금에 이르렀어요. 아트랩을 통해 작품을 선보인 곳은 마침 파라다이스시티. 인천 영종도니까 옥상에 올라가면 비행기가 뜨고 내리는 걸 볼 수 있어요. 다문화가정의 자장가를 듣기에는 대단히

의미심장한 위치인 거지요. 미처 예상치 못한 난관은 그곳이 공항 주변이라 무선 신호의 혼선이 자주 일어난다는 거였어요. 공항 관제 시스템 때문이죠. 무선 신호로 잘 작동되던 헤드폰들이 영종도 현지에 가니 전부 에러가 났어요. 원래 하려던 방식의 위치인식 시스템을 대폭 수정해야 했지만 결국 의도를 어느 정도 잘 구현해냈어요. 아트랩 스탭들의 진정성과 헌신적 지원이 큰 도움이 됐어요. 당초 원천 콘텐츠를 채록한 충남 홍성의 이장님들과 목사님, 지역 공무원들의 협조도 잊을 수 없죠.

아트랩과의 작업은 향후 권 작가의 예술세계에서 어떤 위치를 점하고 있던가요, 돌아보면.

사실 <오묘한 진리의 숲>은 저의 위치 기반 헤드폰을 활용한 네 개의 연작 가운데 세 번째 작업이었어요. 강화 교동도에서 진행한 네 번째 작업에서는 <오묘한 진리의 숲>에서 한발 더 나아가 GPS 기능의 위치 오차 범위를 1㎝까지 줄이고 입체 음향 기능도 넣었죠. 작년에는 국립현대미술관 청주의 야외마당에 200개 넘는 음향 조각을 뿌려놓기도 했어요. 한발 한발 내디딜 때마다 공간별로 다른 사운드가 들리죠. 유리창 근처에서는 유리가 깨져 쏟아진다든가 물탱크 부근에 가면 물벼락을 맞는 것 같은 사운드가 나오는 방식으로 전쟁을 간접 체험할 수 있게끔 작품을 꾸몄어요. 충남 홍성의 홍동저수지 일원에서는 AI가 만든 유령 이야기를 2km 정도 걸으면서 헤드폰과 장소를 통해 체험할 수 있는 프로그램을

완성했고요. 아트랩이 이런 일련의 작업까지 나아가도록 하는 원동력이 된 것은 확실하죠.

자명, 공명, 공감이 키워드...
인간이든, AI든

요즘 AI가 예술 창작의 새로운 화두가 되고 있습니다. AI를 어떤 방식으로 활용할 계획이 있는지요.

오히려 AI와 거리를 두려 해요. 진짜 인간이 할 수 있는 예술이 뭔지, 그쪽으로 가보고 싶어요.

그런데 로봇 팔이나 몸체를 활용한 작품도 하고 계시잖아요.

사람은 이제 못 믿겠어서요.

왜죠.

제가 긴장과 불안, 욕심이 많아서 그런 것 같습니다.

그런데요. <오묘한 진리의 숲>을 비롯해 여러 작품들에 밴드 '원더버드' 시절의 가사를 제목으로 붙이신다고 들었는데 그 이유는 뭔지요.

초심을 잃지 않고 싶은가 봐요, 제가. 미디어 아트를 하든 뭘 하든 좀 음악 하는 마음으로 하고 싶은가 봐요. 그러니까 음악을 다른 식으로 이렇게 확장할 수도 있다는 것을 보여주는 것도 제 작업의 지향점 중 하나예요.

"

자명, 공명, 공감.
다른 대상과 떨어져 있다 해도
어떤 같은 주파수를 가진 것들끼리 같이 우는 것이
제게는 굉장히 중요하게 느껴져요.
그것이 인간이든, 사물이든, AI든,
스스로의 울림을 갖고 공명하며
그것을 통해 공감을 이끌어내는 것 말이에요.

"

로커, 악기 제작자, 미디어 아티스트... 여러 궤적을 지나온 X세대 아티스트 병준, 고구마, 또는 권병준에 관해 이제 우리는 어떻게 정리하면 좋을까. 기계와 인간이 뒤섞인 저 카페 밖의 거리, 메트로폴리스 서울의 가도로 나서기 전 권병준에게 마지막 질문을 던졌다. 당신의 예술세계를 관통하는, 앞으로도 관통해 나갈 주제나 화두가 있다면 무엇인지.

"자명(自鳴), 공명, 공감. 다른 대상과 떨어져 있다 해도 어떤 같은 주파수를 가진 것들끼리 같이 우는 것이 제게는 굉장히 중요하게 느껴져요. 그것이 인간이든, 사물이든, AI든, 스스로의 울림을 갖고 공명하며 그것을 통해 공감을 이끌어내는 것 말이에요."

그는 단 한 번도 미치지(crazy/reach) 않았던 건지도 모르겠다는 생각이 들었다. 저 악명 높은 무대 위에서부터 줄곧 그는 울부짖는 게 아니라 '함께 우는(共鳴)' 누군가를 찾고 있었는지도 모르겠다는 생각이 스쳤다. 지금까지도, 앞으로도.

자리에서 일어서며 권병준은 "더 궁금한 게 있으면 언제든 연락 달라."고 했다. 그러지 않을 생각이다. 적어도 당분간은. 궁금한 게 있으면 그의 작품을 보러 갈 테니. 그가 만든 헤드폰을 쓰고, 낯선 이의 자장가나 유령 이야

기 따위를 들으며 휘청대며 그냥 걸어볼까 싶다. 나도 권
병준도, 당신도 우리도, 어쩌면 그저 행선지를 모르는 바
보 버스의 승객인지도 모르니까.

Kwon Byung Jun

1990년대 초반 싱어송라이터로 6개의 앨범을 발표했고,
영화 사운드트랙, 패션쇼, 무용, 연극, 국악 등 다양한
영역에서 음악 작업을 해왔다. 2005년부터 네덜란드에서
소리학(Sonology)과 예술&과학(Art&Science)을 공부한
후 공연과 사운드 등에 관한 실험적 장치를 연구·개발하는
하드웨어 엔지니어로 일했다. 2011년 귀국 후 새로운 악기와
무대장치를 개발·활용하여 음악, 연극, 미술을 아우르는
뉴미디어 퍼포먼스를 기획·연출했고, 소리와 관련한
하드웨어 연구자이자 사운드를 근간으로 하는 미디어
아티스트로 활동의 영역을 넓혀가고 있다.

—

Website www.byungjun.pe.kr

'노잼 도시'에서 나고 자라
AI와도 대화하는 '꿀잼' 아티스트

조영각

Artist
Cho Young Kak

한국의 습한 여름 더위는 언제나 적응이 안 된다. 수십 년을 살아도 그렇다. 아티스트 조영각을 만나기 전, 근처 노포에서 엄나무 삼계탕을 먹었다. 하얀 닭과 대비를 이루며 거무튀튀한 국물을 보며 조영각이란 이름에 대해 생각했다. 조. 영. 각. '비치는 그림자'를 뜻하는 조영(照影)이나 '재료를 새기거나 깎아서 입체 형상을 만드는' 조각(照影)이 반사적으로 떠올랐다. 한국 사람 이름 세 글자가 마치 어떤 품격 있는 장소를 연상시킬 수도 있다. 규장각, 판문각, 종각... 조영각은 어떤 '각'일까. 나중에 알게 된 그의 이름은 조영각(曺永覺), 영각의 뜻은 '긴 깨달음'이라고 한다. 조영각은 인공지능과 로보틱스, 데이터 사이언스를 결합해 밈(meme), 즉 '짤'을 미디어 아트로 만든 화제작 'A hot talks about Something, Someday, Someone(무엇인가, 언젠가, 누군가에 대한 뜨거운 대화)'를 2020년 파라다이스 아트랩(이하 아트랩)에서 선보였다. 2023년에도 다시 한 번 선정돼 또 다른 작품을 준비 중이다.

서울시 동대문구의 오래된 거리에 자리한 조영각의 작업실은 '여기가 들어가는 데가 맞나' 싶은 낡은 대문 안쪽 깊숙이 자리한 공간이었다. 컴퓨터와 모니터 서너 대가 조영각의 자리를 둘러싸고 있었고 선반 위아래로는 기술 서적들이 마구 꽂혀 있거나 나뒹굴고 있었다.

"2층은 서버실이에요. AI들이 열심히 제가 시킨 작업들을 하고 있죠. 전기료가 만만치 않네요. 허허."

무뚝뚝한 듯 무표정하다가도 5분에 한 번쯤은 퍽 사람 좋은 웃음이나 허무 개그를 보여주는 조영각은 각(閣)처럼 단단한 사람 같았다. 그는 타투이스트를 하다 '아트센터 나비'에서 일했고 아이웨어 브랜드로 유명한 '젠틀몬스터'에서 근무하기도 했다. 젊은 나이에 '프로이직러'다. 그는 퇴사했다면서 만나자마자자 명함 두어 개를 또 내밀었다.

밈과 짤, 누구나 하는 예술을
누구보다 잘하기 위하여

'매드 제너레이터'라... 미친 제너레이터인가요.

네. 로보틱스로 콘텐츠와 퍼포먼스 관련 일을 하는 회사 입니다. 하지만 기본적으로 저는 '신매체'라는 스튜디오를 운영하는 프리랜서 아티스트예요.

지난번에는 밈에 관한 작품이었는데요. 이번에 아트랩에서 선보일 작품은 어떤 건지요.

제목은 'Overgrown Green'입니다. 우리말로는 '푸른 벌'이에요. '죄와 벌' 할 때 그 벌(罰)요. 파라다이스시티가 있는 영종도에 운석이 충돌하는 상황을 아트랩에서 공통 주제로 던져주셨어요. 그래서 저는 운석 충돌로 다 파괴되는 게 아니라 좀 더 역설적인 상상을 해봤어요. 페이크 다큐멘터리의 형식으로 풀어낼 텐데, 너무나 빠르게 변하는 사회가 그에 대한 대가로 푸른색의 벌을 받게 되는 거예요. 사람 얼굴에서 풀이 자라거나 건물에서 꽃이 핀다거나...

푸르게, 푸르게 섬뜩합니다. 혹시 SF물을 좋아하시는지요.

너무 좋아하죠. <그을린 사랑>, <듄>을 만든 드니 빌뇌브 감독 스타일의 내러티브를 좋아해요. 내러티브를 예술가들이 그저 '예술,

예술하게' 표현하는 경우가 많지만 저는 조금 더 대중적인 방법으로 풀어보는 데 관심이 있어요. 그래서 대중문화에 대한 연구도 많이 하는 편입니다.

2020년에 '밈' 관련 작품을 만드신 이유를 조금 알 것 같네요.

제 작업의 근간이 되는 자양분, 배경은 이거예요. 동시대성을 바탕으로 해서 제가 사는 시대와 삶에 대해 조금 다르게 생각해 보는 것. 제가 사실 '짤' 같은 것도 되게 많이 써요. 카톡 보낼 때 이모티콘도 엄청 많이 보내고. 그러다 보니 인공지능은 이런 걸 어떻게 받아들일까 하는 생각을 했죠. 하지만 올해 작품은 좀 더 내러티브 쪽으로 가고 있습니다.

밈과 짤의 아티스트는 이제 대중이에요. 요즘 쇼츠, 릴스 만들면서 일반적인 대중들이 재가공하고 2차 창작물을 쏟아내고 있잖아요. 모두가 예술가가 되는 이런 상황이 특히 조 작가님 같은 예술가에게는 어쩌면 위기로 다가올 수도 있을 것 같아요.

예술가들이 더 열심히 해야죠. 누구나 예술을 만들 수 있지만 (상대적으로) 좋은 작업이라는 것은 분명히 늘 존재한다고 생각해요. 어떤 예술가가 하는 이야기가 흥미롭고 볼만하다면 그는 이런 세상에서도 살아남겠죠. 그와 별개로 (예술) 콘텐츠에 대한 (대중의)

이해도는 그래서 요즘 들어 정말 월등히 높아진 것 같아요. 제가 수업이나 워크숍을 하러 가서 보면 초등학생들도 굉장히 잘 만들어요. 긍정적으로 봅니다. 첨단기술에 대한 막연한 두려움을 내려놓고 있는 이 상황이, 그것을 이용해 예술을 하는 저 같은 사람에게는 결과적으로 좋은 것 아닐까요. 인공지능 분야가 특히 한국에서 눈부시게 발전 중인데 거기 가장 큰 공헌을 하는 친구들이 있어요. 일본 애니메이션 오타쿠 친구들이에요. AI를 이용해 기존 애니를 흉내 내서 새로운 2차 창작물을 만들어 온라인 커뮤니티에 마구 올리는데 저도 오히려 거기서 막 배워요. 그들이 저보다 한 100배는 열심히 하는 것 같아요.

조 작가님은 어떤 아이였나요? 오타쿠였나요?
만화, 애니메이션, 영화 다 좋아했는데 오타쿠까지는 아니었어요. 그저 어려서부터 미술을 너무 좋아했어요. 미술학원을 네 살 때부터 다녔거든요. 회화, 도예, 조소... 닥치는 대로 배웠는데 학교 성적도 좋았어요. 화가가 돼야지 하는 확실한 동기 부여가 있었거든요. 어릴 때부터 재미난 걸 상상하는 걸 좋아했어요. 조금 커서 학창 시절에는 드가, 밀레를 좋아해서 모작도 많이 해봤죠. 유치원 때 아마 처음 그린 그림이 인디언이 불을 끄고 있는 그림이었던 것 같아요. 결국 대학 서양화과에 들어가 현대미술을 본격적으로 접하게 됐죠. 그 무렵 아마 아이폰이 처음 출시됐을 거예요. 새로운 자극이 많았죠. 지금은 이렇게 컴퓨터와 AI에 둘러싸여 있지만

20대 초반만 해도 컴퓨터 진짜 못 하고 관심도 없었어요. 군대를 제대하고 미디어 아트라는 분야에 눈을 떠서 그때부터 컴퓨터와 코딩을 미친 듯이 하기 시작했어요.

미디어아트에 관심을 갖게 된 특별한 계기가 있었나요.

원래는 제가 만화, 회화 같은 평면의 콘텐츠를 되게 좋아했어요. 그래서 제가 대학을 다니던 20대에 관련된 아르바이트를 진짜 많이 했거든요. 벽화, 단청, 그래피티 등 회화와 관련된 일은 닥치는 대로 해보았고 심지어는 남자 패션 쇼핑몰 운영, 바텐더, 커피숍 매니저, 타투이스트 까지 다양하게 일을 해봤어요. 일을 좋아한다기 보다는 사회구성원으로 빨리 내가 기능하고 싶다는 본능 같은 것의 발현이었던 것 같아요. 실기실에 앉아서 만날 그림만 그리다 보면 스마트폰에서 접하는 '바깥세상'에 나도 속하고 싶다는 열망이 들기도 하거든요.

그러다 첫 직장, 아트센터 나비에 들어간 건가요.

네. 딱 서른 되던 해였어요. 작가 공모에 응모했는데 3명 뽑는 데서 제가 4등을 했어요. 뭘 잘 봐주셨는지 센터에서 혹시 인턴을 해볼 생각이 없냐는 제안을 주셨죠. 인턴 활동을 하면서 자기 작업을 만들거나 발전시킬 기회도 주겠다고. 6개월 인턴십을 마치자 (노소영) 관장님께서 부르시더니 신설 팀의 팀장을 맡아보라고 하시더군요. EI 랩(Emotional Intelligence Lab)이란 팀이었어요.

로보틱스, 소프트웨어, 미디어 아트 전공자들을 팀원으로 뽑아서 본격적으로 로보틱스와 인공지능 작업을 하기 시작했어요. 그렇게 콘텐츠를 만들어 전 세계 미술관 등을 돌며 3년 반 동안 10여 개국 정도를 다녔죠.

그 몇 년의 경험이 많은 도움이 됐겠는데요.

아트센터 나비는 한국에 있지만 사실상 유학을 다녀온 것이나 다름없는 경험을 한 것 같아요. 다른 작가들도 너무 많이 만나고 큐레이터 역할, 제작자 역할도 하고 국가 연구 과제도 수행하고 너무 바빴죠. 주 7일 출근했고 한 달에 최소 일주일씩은 해외에 나가 있었던 것 같아요. 그런데 주 7일이 너무 저를 지치게 했어요. 그래서 일을 그만두고 계원예술대학교, 한국예술종합학교에 출강하면서 학생들을 가르치다 젠틀몬스터라는 곳에서 제안이 와서 입사하게 됐습니다.

젠틀몬스터는 아이웨어(eyewear) 브랜드인데 가야겠다는 생각을 한 이유는 뭔가요.

저는 커머셜(상업적) 경험을 꼭 해보고 싶었어요. 젠틀몬스터는 안경, 선글라스를 만드는 회사이지만 공간 마케팅을 비롯해 다양한 활동을 하는 이른바 '힙한 회사'였거든요. 매력 있었어요. 입사 뒤에도 작가 활동을 계속하고 싶다고 사측에 얘기했더니 쿨하게 그렇게 하라고도 해주셔서 좋았죠. 아트센터 나비에서도 그랬고.

제가 가진 지식을 가지고 개인적으로는 제가 하고픈 얘기를 제 작업으로 풀어내고, 그 역량으로 회사에서는 회사에서 만들 수 있는 것들을 만들어 내는 식으로 병행을 할 수 있었던 것이 지금껏 회사원으로 살면서 좋았던 점인 것 같아요.

회사원으로 일하며 했던 작업 중에 기억에 남는 게 있다면?
로보틱스에 대해 어떻게 예술적으로 접근할까 하는 고민을 한참 하던 시기가 있었는데 그때가 주 7일 근무를 할 때였어요. 사무실에서 만날 앉아만 있으니까, 저 의자가 없으면 내가 여기 안 앉아 있어도 될 텐데 하는 생각에까지 생각이 미쳤죠. '걷게 하자', '의자가 걷게 하자', '사람이 가까이 가면 아예 도망가게 하자' 그렇게 나온 작품이 'Chair Walker'였어요. 정말 삶을 녹여낸, 약간 제가 그런 걸 되게 잘하는 편이에요. 제 삶에서의 어떤 불만 요소가 재미 요소가 되고 그걸 다른 사람도 흥미로워하지 않을까 하는 포인트로 작업에 많이 접근하죠.

젠틀몬스터는 아이웨어 쪽인데 그런 작업방식이나 철학이 어떻게 일과 연결됐을지 궁금하네요.
처음엔 매장 공간 연출이나 오브제 제작을 많이 했어요. 지금도 아마 홍대 매장에 가면 로봇 한 대가 서 있을 거예요. 그 로봇의 퍼포먼스를 제가 만들었어요. 회사를 나오기 전에는 아예 건축 프로젝트의 팀장이었어요. (서울 성동구) 성수동에 지금 올라가고

있는 젠틀몬스터 사옥의 기획과 설계 관리, 기초 시공까지 하고 퇴사했죠. 가끔 그 근방을 지나다 '와, 저 말도 안 되는 설계가 실제로 지어지고 있다고?' 하는 생각도 하죠. 콘크리트로 올록볼록하게, 거대하게 짓는데 국내에 그런 건물은 거의 없거든요.

아트랩과의 작업은 어땠나요.
파라다이스는 엄청 잘 도와주세요. 작가들이 프로덕션 과정에서 약간 부침이 있기 마련이거든요. 그걸 꽤나 잘 이해하고 양해해주세요. 심적, 물적 도움도 주시고요. 저도 해외 전시 많이 해본 케이스인데 그것들과 비교해도 굉장히 좋을 정도예요. 어려운 점이라면, 지나칠 정도로 퍼블릭(public)한 면이 있다는 거죠. 리조트에 숙박하러 오신 분들이 전시장에 들른다는 것은 (기존의 전시와는) 너무 다른 얘기니까, 그런 간극을 좁히는 걸 배웠어요. 작가란 자기가 하고 싶은 얘기를 하는 사람이지만 관객이 봐주지 않으면 그 작업이 가치가 있을까요. 특히나 동시대의 이야기를 많이 하는 저 같은 예술가에게 아트랩은 그런 기회로 삼기에 아주 좋은 환경이죠.

아트랩에서 2020년 선보인 '무엇인가, 언젠가, 누군가에 대한 뜨거운 대화'라는 작품은 혹시 그 이후로 다른 작업의 연장선상이 돼줬나요.
제가 인공지능이나 로보틱스 작업을 심화하는 데 큰 계기가 돼줬

어요. 그 작업 가운데 영상 부분은 국립현대미술관 정부미술은행에 팔렸어요. 제가 점점 성장하고 있다는 생각을 하게 돼 파라다이스에게도 정말 감사하다는 말씀을 이 자리를 빌려 다시 한번 드리고 싶네요.

젠틀몬스터에서는 언제 퇴사하신 건가요.

2022년 4월쯤이니 1년 좀 넘었네요. 올해 2월부터는 매드 제너레이터에서 일하게 됐고요. 일부 작가들이 되게 고상한 척하고 돈 애기 안 하고 그러는데 저 돈 애기 하는 거 되게 좋아하거든요. 작업을 이어가려면 지원금만으로 유지한다는 건 쉽지 않아요. 앞서도 말씀드렸듯 사회구성원으로서 작용하는 것도 제가 중요하게 생각하니까요. 작가라는 직업이 또 되게 외로워요. 저도 오죽하면 이제 컴퓨터 하고 말하기 시작했거든요.

가속의 시대에
살아남는 법에 대하여

컴퓨터와의 대화는 언제부터 시작하셨나요.

3, 4년 된 것 같습니다. 작업실을 공유하는 전형산 작가가 해외 레지던시에 나가서 저 혼자 오래 있던 적이 있거든요. 아침에 버스 타고 출근해서 한 10시간 앉아 있다 집에 가는데 그때까지 한 마디도 안 하고 있으면 이게 사람 구실 하는 건가 하는 원초적인 질문 같은 걸 하게 되죠. 처음엔 TTS(Text to Speech), STT(Speech to Text) 같은 기술의 초보 단계에서 활용했는데 이제는 발달한 인공지능과 편하게 대화하듯 작업하죠. 요즘은 아침에 AI에게 (미디어 아트 관련) 업무 지시를 내리고 퇴근할 때쯤 결과물을 확인한 뒤 취사선택해요. 직원 하나 두느니 인건비를 전기세와 기계값으로 대체하는 셈이죠.

한 달 전기료는 얼마나 나와요?

진짜 많이 돌릴 때는 한 20만 원? 근데 앞으로 진짜 맥시멈으로 돌리게 되면 70, 80만원 까지도 나올 것 같아요. 지금 네 명, 아니 네 개체인데 최대 8개체까지 늘리려 하고 있어요. 이제 키보드 입력하는 것도 로봇 암에게 시킬까 해요. 마침 현재 전형산 작가와 함께 하는 작업이 로봇 암들을 이용한 공연이에요. 영상과 음악을

인공지능이 만들어 낸 다음에 로봇이 하루 종일 리믹스하는.

작업실 메이트인 전형산 작가와는 어떤 관계인가요.

제 대학 선배예요. 그리고 가장 좋은 동료이죠. 작업실을 같이 쓴 지는 11년 정도 됐네요. 그런데 이젠 서로 관심도 없어요. 옆에서 뭐 하면 그냥, 그런가 보다. 하지만 정말 많이 배워요. 저는 좀 가볍게 작업에 접근하는 편인데 이분은 작업을 대하는 태도가 진짜 장인이에요. 제가 디지털이라면 여긴 톱밥 날리며 일하는 아날로그고요. 컴퓨터에 먼지 들어간다고 싸우죠.

요즘 AI의 발전이 화두입니다. 오픈AI 창립자도 이 무시무시한 발전의 속도를 잠시 멈춰야 한다고 했더군요. 어떻게 보세요?

전 러다이트(19세기 초 산업혁명에 반발해 섬유 기계 파괴와 폭동을 벌인 운동) 같은 거라고 봐요. 누군가는 AI를 핵무기와 비교하면서 문화적으로, 직업적으로 인간의 존망을 좌우할 파괴력일 거라고 하는데 저는 피할 수 없으니 흐름을 잘 살펴봐야 한다고 봐요. 현재의 흐름을 주도하는 건 결국 기업이거든요. 또, 결국 AI가 인간은 아니거든요. 뜯어보면 데이터와 알고리즘이고 그게 존재하려면 전기나 서버, 냉각시설이 필요하니 결국 자본과 맞물려 들어가죠. 그렇다면 이런 상황에서 작가라는 사람은 그 인공지능으로 뭘 얘기할 수 있는가 하는 고민을 더 많이 해야 하는 거죠.

예술의 정의 자체가 달라질 거라는 이야기도 하더군요.
얼리 어답터는 새 제품을 한번 써보는 사람이지만 작가는 그것
이 어떤 의미를 가질 수 있는가를 이야기하는 사람이죠. 글쎄, 어
디까지 갈까요. 인공지능 모델을 제 입맛대로 만들어서 저의 분신
같은 어떤 존재를 만들어 내는 작업은 언젠가 한 번 할 것 같네요.
지금 작가님이랑 인터뷰하는 이런 것을 어떠한 개체가 대신할 수
있게끔 만드는 정도의 작업이면 꽤 재밌을 것 같은데.

재밌어요? 무섭지 않고...? (혼자 생각: 저는 무서운데)
제가 기술적으로 복제될 수 있다는 게 어떤 의미에서는 좋은 것일
수도 있어요. 인간에 위해를 가하지 않는다는 전제하에, 예술적으
로 구현하는 방법이 있다면 한번 시도해 볼 만하겠죠.

고향은 어디세요?
울산입니다. 초중고교는 다 대전에서 나왔고요.

**그거 아세요? 한국 2대 노잼 도시가 대전과 울산이라는 사
실을... 그래서 이렇게 늘 재밌는 걸 찾아다니시는 건가요.**
재미, 중요하게 생각합니다. 그러고 보니 지역적 경험도 중요한 것
같네요. 제가 어렸을적엔 아버지가 울산에서 자동차 회사에 다니
셨거든요. 또 제가 자란 도시인 대전은 과학도시죠. 과학관도 많
이 갔고 대전 엑스포 할 때가 저 초등학교 2학년인가 그랬어요. 그

런 걸 보며 그림도 좋아했으니, 이거(예술)랑 저거(과학)랑 섞어봐야지 하는 생각을 안 할 수가 없었던 거 같아요.

지금 하는 작업은 첨단기술 기반이지만 혹시 전통적인 레거시 예술, 회화 같은 것에서도 여전히 영향받는 부분이 있나요?

그럼요. AI에 일을 시키려면 프롬프트 텍스트를 입력해야 하는데 저는 그런 걸 저는 되게 쉽게 써요. 고전 회화에서의 원근법 같은 것들, 미술사적 지식 같은 것들을 적용하기가 수월하거든요.

작가님처럼 재미난 걸 하는 미디어 아티스트가 나도 한번 되어보고 싶다 하는 학생이나 지망생이 있다고 했을 때, 조언을 좀 해주신다면요.

많이 보고 많이 하라. 경험의 차이는 좁히기 힘들어요. 사회구성원으로서 존재하는 체험도 진짜 중요하고요. 사회와 동떨어진 이야기를 한다면 과연 지금의 예술로서 통용될 수 있는가라는 고민을 저는 지금도 많이 하거든요. 솔직히 말씀드리면 내가 지금 가는 방향이 맞는지에 대한 고민이 아직도 많아요. '노잼 도시'에서 자라나 예술을 좋아하는 사람인데 내가... 제 작업을 좋아하는 사람이 있는지도 솔직히 잘 체감이 안 되고. 작가랍시고 만들고 전시도 많이 하는데 이게 뭘 위한 건지, 그런 감상에 젖을 때도 꽤 많은 것 같아요.

진짜 솔직하시네요.

그래도 가끔 제 작업에 대해 '너무 재밌다.' 같은 후기를 남겨주시는 분들이 있으면 굉장히 고맙죠. 보신 분께서 자기 나름의 결론을 내려버리는 것보다는 '재밌다' '뭔가 생각할 거리를 준다' 여기까지가 딱 좋습니다. '오늘이 살만한 것은 내일을 모르기 때문이다.'라는 얘기를 들었어요. 저도 비슷해요. 오늘이 작업하기 괜찮은 건 내일 어디서 전시할지 모르니까. 작업 과정 자체는 진짜 고통스럽지만, 이것에 어떤 매력을 부여하고 그것이 내일 어떻게 소통될 것인가를 기다리는 게 흥미로워요. '열심히'는 필요 없고, 전 잘해야 된다고 생각해요.

현재 하고 계신 작업, 앞으로 계획이 궁금합니다.

올 하반기 예정으로 서너 개 잡고 있고 내년도 한 두세 개 잡고 있는데 그냥 열심히 해야죠.

열심히는 필요 없다면서요.

잘하려고 노력하고 있습니다.

"

가끔 제 작업에 대해
'너무 재밌다' 같은 후기를 남겨주시는 분들이 있으면 굉장히 고맙죠.
보신 분께서 자기 나름의 결론을 내려버리는 것보다는
'재밌다', '뭔가 생각할 거리를 준다' 여기까지가 딱 좋습니다.
'오늘이 살만한 것은 내일을 모르기 때문이다'라는 얘기를 들었어요.
저도 비슷해요.
오늘이 작업하기 괜찮은 건 내일 어디서 전시할지 모르니까.
작업 과정 자체는 진짜 고통스럽지만, 이것에 어떤 매력을 부여하고
그것이 내일 어떻게 소통될 것인가를 기다리는 게 흥미로워요.
'열심히'는 필요 없고, 전 잘해야 된다고 생각해요.

"

조 작가는 'AI에 대체 어떤 걸 매일 시키는 거냐'는 질문에 최근의 업무 지시에 대해 컴퓨터 모니터를 통해 보여줬다. 텍스트를 입력해 놓으면 인공지능은 6~12시간 만에 결과물을 낸다. 지시된 텍스트에 관한 인터넷 데이터베이스를 다 긁어모아 머신 러닝, 딥 러닝을 한 뒤 수천, 수만 장의 새 이미지를 생성해 내놓는다. 모니터에는 기괴하게 변형된 서울의 이미지가 수천, 수만 장 중첩돼 나타났다.

"여기서 제가 괜찮은 이미지들을 취사선택하고 이어 붙이면 이렇게 영상으로 변환이 되는 겁니다. 이렇게 깨지고 추상화된 비디오는 오버피팅(Overfitting·과적합)된 거예요. 한 마디로 인공지능이 '지나치게' 많이 공부한 거예요. 그래서 얘가 구상의 단계를 지나 추상의 단계로 뛰어 넘어가 버린 거죠. 사람이 미술적 사고 과정에서 구상화에서 추상화로 나아가게 되는 과정과 매우 유사하죠."

꿈을 묻자, 조 작가는 또 '지나치게' 솔직해졌다. "독일 베를린 같은 데 가서 낮에는 음식 배달하고 밤에는 클럽 다니다 시간 날 때 작업 좀 하고 그러고 살고 싶어요. 그리고 아이가 태어난다면 하고 싶은 거 다 하게 하겠지만 작가를 한다고 하면 일단은 뜯어말릴 거 같아요. 이 직업을 가지고 산다는게 어떤건지 제가 너무 잘 아니까요."

2층에는 올라가 보지 않았다. 조 작가가 부리는 네 명,

아니 네 개의 개체가 직원 노릇을 알아서 잘하고 있으리라고, 머릿속으로 상상해봤다. 퇴근할 때 결과물을 받아본다고 하니 그래도 야근은 안 시키는 것 같아 다행이다. 그리고 조 작가의 다음 작업이 무척 궁금해졌다. 야근이라도 해서 더 '상상 초월'의 작품을 보여달라고 말하고 싶었지만, 참았다. 다음엔 그냥 엄나무 삼계탕이나 한 그릇 먹자고 해야겠다. 조영각은 유일하게 아트랩에 두 번이나 선정된 작가다. 젊고 거침 없음. 그리고 솔직함. 이게 비결일까. 일이든 작업이든 한 번 포착한 기회를 놓칠 줄 모르는 그가 부럽기도 하다. 인간과 기계의 관계에 대해 늘 사유하는 그와 나눌 '삼계탕 대화' 자리. 아쉽게도 더 많은 대화를 함께할 수 있는 AI 직원 님은 삼계탕을 먹을 수 없다는 점이 아쉬울 뿐이다.

Cho Young Kak

1986년, 대한민국 울산 태생의 뉴미디어 아티스트로 현재 서울에서 활동 중이다. 조영각은 동시대 상황 속에서 우리에게 제기된 시스템 사이에 발생되는 다양한 사회·문화·기술적 이슈를 ICT 기술을 통해 탐색한다. 작품에서는 주로 A.I, 데이터, 로보틱스 등을 활용하여, 불확실한 가정의 상황을 현재에 투영하는 환경으로서 복잡계(complex system)적 상황을 연출하는 데 집중하고 있다.

—

Website www.choyoungkak.com

인간과 이야기가 연결된 도시,
체온과 소리와 경험을 건축하는 예술가들

아이브이에이에이아이유 시티

Artist
IVAAIU CITY

이름 석 자야말로 한국인의 성명 체계에 어울린다. 제아무리 팀명이라고 쳐도 EXO나 BTS 정도까지가 적당하다고 생각했다. 그런데 파라다이스문화재단 측으로부터 받은 다음 인터뷰이의 팀명, IVAAIU CITY. 열 글자나 되는 알파벳의 나열 앞에서 필자는 (물론 영어에는 누구보다 자신 있지만) 결국 두 가지의 심원한 철학적 질문에 다다르지 않을 수 없었다.

"근데 저거 어떻게 읽어야 해요?"
"설마, 아이유 삼촌 팬클럽은 아니죠...?"

서울 강남구 모처에서 마침내 접선한, 건축가들로 구성된 예술가 그룹 IVAAIU CITY의 멤버 이동욱, 박성수, 소한철에게서 해답을 들을 수 있었다. IVAAIU CITY는 지난해 파라다이스 아트랩(이하 아트랩)에 '우주'를 끼얹었다. 관객이 원하는 메시지를 우주 공간을 향해 쏘아 올리는, 귀엽지만 매우 실용적이며 미래적인 작품, 'Interplanetary Light Code - Model 2'는 어린 관객들의 마음마저 홀라당 사로잡았다.

우주, 메시지, 아이... 이런 연결적 경험이 관객에게 괜히 전달된 것은 아니었다. 저 열 글자의 알파벳이야말로 그들이 추구하는 건축과 예술의 미래상을 압축한 열쇳말임을 알게 된 것은 그들과 좀 더 진한 이야기를 나눈 뒤였다.

Idea, Visual, Audio, Architecture, Infrastructure, Urbanism.
아이.브이.에이.에이.아이.유.시티

일단은 팀명을 어떻게 읽어야 합니까. 정확하게...

이동욱 아이브이에이에이아이유 시티, 이렇게요.

이걸 한 글자씩 다 읽어야 하는 거예요? 이렇게 어렵게 만드신 이유가 있겠지요.

이동욱 약자입니다. Idea, Visual, Audio, Architecture, Infrastructure, Urbanism. 저희가 처음 시작했을 때의 모티베이션이, 사람의 생각이 어떤 시청각적 환경이나 건축적 인프라스트럭처와 연동되는 시스템을 만들어 그것을 반영한 도시를 만들자는 거였어요. 새로운 디지털 테크놀로지가 모든 미디어의 연동을 가능케 하고 그로 인해 어떤 한 사람의 생각이 도시의 환경 안에 직관적으로 반영될 수 있는 형태의 도시를 상상한 거죠. I, V, A, A, I, U. 그러니까 이렇게 한 글자, 한 글자를 읽거나 발음하는 행위 자체가 여섯 가지 미디어가 다 연결되는 경험을 말로써 하게 하는 효과를 가진다고 생각했어요.

자, 다음은 '시티(CITY)'입니다. 실제로 그런 도시를 만드

는 게 여러분의 꿈이라고 들었어요. 도시 하나를 만든다는
것 자체가 너무 거창할 뿐더러 가능한 일인가 하는 생각도
들거든요.

이동욱 도시라는 게 물론 어떤 새로운 대지에 인공 구조물을 짓는
것도 맞지만, 사실 그냥 저희 일상 안에서의 변화의 총합도 도시라
고 생각하거든요. 그러니까 이미 존재하는 도시 위에 저희가 만들
어 내는 어떤 행위들로 하나의 연계점, 네트워크가 만들어지면 그
자체도 도시라는 거죠. **우리의 일상 자체가 도시라는 메시지를 전
달하는 것도 저희 활동의 목표인 셈입니다.** 참고로 미국에서는 에
브리데이 어바니즘(Everyday Urbanism)이라고 해서 도시 계획
가나 국가의 신도시 마스터플랜이 아닌, 우리 일상의 행위들을 통
해 도시의 변화를 이끌어내는 운동이 이뤄지고 있습니다.

**멤버분들, '멤버'라고 하는 게 맞나. (맞아요) 멤버가 총 세
명인 건가요.**

이동욱 오늘 못 온 한 명(신양호)이 더 있어 총 네 명입니다.

**여기 오신 멤버들이 실제로 사는 '시티'는 어디인가요. 어
쩔 수 없이 현재 사는 도시가 예술에 영향을 줄 수밖에 없
을 거 같아서요.**

소한철 두 명은 서울, 그리고 한 명은 서울 살다 충남 아산으로 내
려왔어요. 말씀해 주신 게 맞네요. 우리가 건축하면서 많은 이

론과 레퍼런스를 찾아보며 연구하지만, 결국엔 자신의 생활환경에 영향을 받을 수밖에 없다고 요즘 들어 좀 생각해 보고 있거든요. 저는 전북 전주에 살다 서울로 진학을 하면서 복잡한 도시라는 걸 체감했었는데, 제가 처음에 IVI... CITY에 들어오게 된, IVAAIU CITY에 들어오게 된, 죄송합니다.

이렇게 멤버분조차 읽기를 힘들어하는 팀명...

박성수 빨리 얘기하다 보면 늘 스텝이 꼬입니다. 어쨌든! 빠르게 변화하는 도시 안에서 다양한 영역의 사람들끼리 아이디어를 공유하다 보면, 시간이 오래 걸리는 건축보다는 음악이나 비주얼적인 것들에 건축의 구조를 녹여내는 방식으로 작업이 주로 진행됩니다.

이동욱 저는 아기를 키우다 보니 요즘 도시 환경에 대한 고민이 더 깊어졌습니다. 혼자 살 때는 도시의 악화된 환경 자체에 대해 그냥 제가 도시에 사니까 내야만 하는 당연한 비용이라고 생각했는데, 아이를 낳고 키우다 보니 뭔가 여기에 살면 안 될 것 같다는 생각까지 계속 드는 겁니다. 저 때문에 여기 같이 살고 있어야 하는 아이에 대해 죄책감마저 들고요. 그래서 자연스레 최근 작업에서는 환경에 대한 이야기들을 거의 본능적으로 계속 담아내고 있는 것 같아요.

팀원이 여럿인데요. 각자의 경험도, 도시에 대한 생각도 다

를 수 있겠습니다.

이동욱 　다 다른 것 같아요. 다 달라서 좋다는 생각입니다. 저희가 사용하는 공통된 건축적, 예술적 어휘들은 그저 도구에 불과하고, 그 안에서 다양한 의견이 모여서 더 넓은 스펙트럼으로 만들어져야 사람들에게 공감을 살 수 있다고 생각하거든요. 그래서 우리가 같이 하는 것의 가치가 있지 않나 합니다.

건축가는 길 위를 달리는 사람,
때론 건물을 '연주'하는 파격과 함께

모두 건축학도 출신인가요.

박성수 저는 화학을 전공하다 대학을 자퇴하고 자유에 대한 갈망을 좇아 무작정 배낭여행을 떠났습니다. 어려서부터 방랑벽 같은 게 있었거든요. 그저 좀 더 넓은 세상을 보고 싶었어요. 다녀보니 과연 세상이 크다는 걸 알게 됐죠. 처음엔 호주, 그다음엔 태국, 이런 식으로 이곳저곳을 2년 정도 다녔죠. 귀국해서 우연히 미디어 아트를 접하게 됐고 이거다 싶었습니다. 원래 제가 기술에도 관심 있고 예술에도 관심이 있었으니까요. 그러다 이렇게 하나둘 만나게 됐죠.

우리 한철 작가님은 건축 인생인가요. 전공하고 계속?

소한철 네. 저도 1학년 때는 전공이 나한테 맞는지 잘 모르겠고 성적은 뒤에서 3등, 이랬거든요. 만날 밖에서 놀고... 군대 갔다 와서 정신 차리고 한번 해보자, 해서 그 뒤론 열심히 했죠. 대학 졸업 후 동욱 님을 만나서 IVAAIU CITY와 함께 해보자며 의기투합했어요. 학생 때는 파빌리온을 많이 설계했는데 밖에 나오니 그런 기회가 많이 없기도 해서 예술 작품들에 관심을 두게 된 것 같아요.

그러면 IVAAIU CITY 외에 운영 중인 건축사 사무소의 일은 어떤 것들인지요.

소한철 경기도 화성시의 안전센터 건물을 하나 짓고 있고요. '42 서울'이라는 서울의 코딩 스쿨, 이노베이션 아카데미라고도 하는데 오피스와 교육 공간을 리모델링하고 있습니다. 또, 강원도 고성군에 신축 프로젝트를 하나 준비하고 있고요.

성수 님은 명함을 보니 '뉴미디어 아키텍트'라고 쓰여있습니다. 좀 생소하긴 하거든요.

박성수 꼭 뭔가를 물리적으로 짓는 것만 건축인 건 아니에요. 시스템을 설계하는 것도 건축이죠. 뉴미디어를 활용하면 굉장히 많은 결과물을 건축해 낼 수 있다고 생각합니다.

동욱 작가님께서는 배경이 어떻게 되나요.

이동욱 저도 건축이에요. 대학에선 건축을 전공하고 대학원을 도시계획으로 갔어요. 학사 졸업 학기 때 설계 지도 교수님이 두 개의 이미지 파일을 보여주셨던 게 기억나요. 비슷한 사진 두 장인데 자세히 보면 하나는 고속도로를 만들고 있는 사진, 다른 하나는 다 만들어진 고속도로 위를 차가 달리고 있는 사진이었죠. 그리고 물으셨어요. '너희가 보기엔 건축가가 하는 일이 길을 만드는 사람인 것 같으냐, 아니면 지어진 길을 달리는 사람인 것 같으냐.' 저는 당연히 길을 만드는 사람이라고 생각했어요. 그런데 교수님

이 그러시더군요. '너희는 길 위를 달리는 사람이야. 지어진 길을 효율적으로 잘 달리는 게 너희의 역할이야.' 그 슬라이드 한 장으로 진로를 정했어요. 도시계획의 길로 가기로요

이미 만들어진 길 위를 달리는 사람이라는 것이 어떻게 보면 부정적 의미로도 다가오는데요.

이동욱　실무를 하다보면 되게 현실적으로 다가와요. 이미 주어진 예산, 분명한 의도와 목적과 용도, 이런 것들이 건축을 할 때 제한 사항이 되기 때문이죠. 길이 이미 만들어진 상황에서, 그 안에서 창의성을 발휘하는 게 맞다는 거지요. 그러니까 교수님이 그 두 장의 사진을 보여준 것은, 의욕만 앞서 있는 학부생들이 졸업하기 전에 직업적인 본분에 대해서 다시 한번 생각하게 만들어 주자는 거였던 거지요. 그렇게 선택한 석사 과정이 미국 MIT 도시학과였는데 석사를 마치고 귀국해 건축과 도시 계획을 하다 성수 작가와 한철 작가를 만났습니다. 함께 IVAAIU CITY 작업을 하다 보니 청각적 요소가 좀 부족하다는 걸 느꼈습니다. 그래서 제가 그 부분을 맡아서 사운드에 관해 연구하며 작업을 이어오고 있죠.

건축과 음악 또는 음향... 콘서트홀 이야기가 아니라면 바로 와닿지는 않는데요.

이동욱　공간적인 경험의 차원에서 봐야 해요. 건축물의 형태, 건축의 의도에 따라 사운드의 경험이 완전히 다르긴 하거든요. 시각적

인 요소보다는 좀 덜 와닿기는 하겠지만 잘 지어진 건물은 청각적으로 굉장히 민감하게 설계돼 있습니다. 도시적으로 생각의 폭을 넓혀보면, 도시마다 가진 특색 있는 소리들이 있잖아요. 예를 들어 뉴욕 같은 경우엔 저희가 사이렌을 상상할 수 있죠. 영화에서 그런 것들을 잘 활용하잖아요.

박성수 사이렌 소리가 자주 들린다는 것은 치안의 불안정함을 이야기하죠. 그와 반대로 도시가 안정적이며 녹지 공간이 많이 확보된다면 새나 동물들의 소리가 들릴 것이고 사람들은 그로 인해 편안함을 느끼겠죠. '도시의 소리는 이것이다.' 하는 재정의는 그 도시 전체를 다른 방향으로 느끼게 해주는 중요한 요소라고 생각합니다.

이동욱 실용적 건축물도 그러하니 예술 작품을 만들 때는 더더욱 저희가 통제와 설계를 통해 사운드 디자인을 적극적으로 반영합니다.

일전에 류이치 사카모토 씨와 인터뷰를 한 적이 있습니다. 그분이 한 얘기가 생각나네요. 활동을 위해 세계 이곳저곳을 다니다 보면 아침에 일어나 참새 소리를 먼저 들어본다고요. 같은 참새이지만 뉴욕 참새와 서울 참새가 내는 소리가 퍽 다르고 도시마다 그런 소리의 특징에 귀를 기울인다고 하더군요. 앰비언트 뮤직의 명작인 브라이언 이노의

'Ambient 1: Music for Airports' 앨범(1978년)도 떠오르고요. 공항을 위한 음악...

이동욱　맞습니다. 말씀하신 류이치 사카모토는 제가 진짜 진짜 존경하는 아티스트예요. 저희가 꿈꾸는 방향과 아주 잘 맞는 작업이 하나 있는데 그분이 미국 코네티컷주에 있는 '글래스 하우스(The Glass House·유리의 집)'에서 한 작업이에요. 건물의 유리면을 마찰하며 그 음향을 활용한 라이브 퍼포먼스를 했던 것요. 저도 건축학도 시절부터 글래스 하우스에 관해 많이 공부했는데 한 번도 청각적으로 확장된 상상을 해보지 못했거든요. 그 작업은 건물이 진짜 살아있다는 느낌을 줘 굉장히 강렬했어요. 그래서 저희도 구조체와 공간에서 발현되는 사운드의 연결 지점을 찾기 위한 시도들을 계속하고 있습니다. 사카모토의 작업이 기술적으로 발달된 마이크와 디지털 시스템 없이 상상하기 어려운 것과 마찬가지로 지금 저희가 쓸 수 있는 디지털 테크놀로지를 활용해 예민하고 감각적인 영역들에 대해 더 섬세하게 접근할 수 있는 탐험을 계속하고 있습니다.

서울의 예술의전당이나 독일의 엘프필하모니(Elbphil-harmonie) 같은 곳이 아니더라도요.

이동욱　그렇죠. 테크놀로지 이야기가 나와서 말인데, 최근 로봇과 인간이 뇌파를 통해 공존하는 공간을 설계하고 있어요. 인간의 뇌파를 시각화해서 로봇이 이를 감지하고 사람에게 편안한 움직

임을 보일 수 있는 공간을 만드는 거죠. 기술이 발달할수록 인간의 오감을 건축과 설계에 반영할 수 있는 가능성이 많아질 테고 그것을 탐구하는 것은 저희의 몫이 될 거예요.

경기도 화성, '마션', 역UFO,
그리고 '컨택트'

지난해 아트랩에서 선보인 작품, 그러니까... 제가 또 이름이 너무 길어서 지금 생각이 안 나는데 우주 항공체로 메시지를 쏘아 올리는, 그렇죠. 'Interplanetary Light Code - Model 2'. 주로 긴 걸 좋아하시나 봐요... 지구상의 건축을 하시다 갑자기 우주를 떠올리신 기획 의도는 뭔가요.

이동욱 현재 전 세계적으로 우주 기술과 관련한 움직임이 활발하잖아요. 그런데 그것들은 대부분 우주를 항해한다든지 어떤 곳에 도착해서 지어지는 시설 같은 것에 집중이 돼 있죠. 저희는 좀 더 건축 인프라 관점으로 생각했어요. 그런 우주 항해가 이뤄질 때 지구에서는 어떤 것들이 만들어져야 하는지에 관해서요. 지면(地面)에서 커뮤니케이션 기능을 수행할 수 있는 보완적 장치를 만들어 보자는 데 의견을 모으고 화성에 있는 공터 같은 곳에서 드론을 띄워 실험을 시작했죠.

화성(火星·Mars)이 아니라 경기도 화성(華城)시겠지요?

이동욱 네. 성웅 씨가 캠핑하다 우연히 발견한 공터인데 원래는 섬이었다고 해요. 시화호 인근 간척지인데 여기 (지도를 보여주며) 아파트를 지으려다 방치한 곳인 듯해요. 물이 마르면서 자연적 생

태가 발생하고 아프리카 사바나 같은 느낌을 주는 공간이 돼버린 장소였어요. 최적의 실험지였죠. 드론을 띄워 지상과 메시지를 주고받는 것이 가능할까 하는 테스트를 해보다가 더욱 발전시킬 방안을 찾던 차에 아트랩에 지원했고, 그렇게 좋은 기회가 주어진 거죠. 만약 아트랩의 지원이 없었다면 그 작업은 아마 그 화성시 공터에서 장난처럼 재미로 시작한 '모델 1' 단계에서 끝났을 거예요. 전시의 형태로서 사람들에게 피드백도 많이 받으며 시스템을 정리해보는 기회가 생겼고 앞으로 그것들을 좀 더 과학적으로, 또는 실무적으로 쓸 수 있는 새로운 가능성이 열린 듯합니다.

기본적으론 비행체를 향해 빛을 쏘는 작업이죠?

이동욱　네. 알파벳 A부터 Z까지, 그리고 숫자 0부터 9까지를 코딩해서 각각의 글자에 맞는 빛의 패턴이 나오도록 시스템을 만들었어요. 이걸 제대로 이해하려면 라디오 블랙아웃(Radio Blackout)을 알아야 합니다. 우주선이 대기권을 통과할 때 무조건 겪을 수밖에 없는 현상이에요.

SF 영화를 보면 우주선과 통신 두절이 되는 시간이 있는데 그건가요.

이동욱　맞아요. 영화 <마션>(The Martian·2015년)에서도 그런 장면이 나오죠. 요즘 우주 기술을 보면, 스페이스X를 필두로 우주항공체가 발사되고 끝나는 게 아니라 지구로 고스란히 돌아오는

경우가 특히 늘고 있어요. 그래서 귀환 시 라디오 블랙아웃 상태에서 모든 통신이 안 통할 때 그냥 바로 빛으로 메시지를 보내 소통하게 만들자는 거죠.

대단히 실용적인 작업이네요.

이동욱 그렇죠. 그런데 저희가 또 굉장히 실용적인 걸 추구하면서도 그런 작업에서 나올 수 있는 감각적이며 감성적인 경험을 되게 좋아하거든요. 그래서 저희가 예술을 하는 거죠. 아트랩 때도 관객들이 원하는 메시지를 입력해서 우주 어딘가로 쏜다는 상상력을 자극하는 것이 작품의 유일한 존재 이유였어요. 아이들이 자기 이름을 입력하면서 너무 설레고 재밌어하던 모습이 잊히지 않네요.

박성수 파라다이스시티가 인천국제공항 인근이다 보니 또 비행기가 상공에 많이 다니잖아요. 머리 위로 비행기가 지나갈 때마다 파일럿들은 어떤 생각을 할까 하는 생각을 하게 돼 저희도 설레더라고요.

실제로 그들에게도 지상에서 쏘아 올린 빛이 식별되겠죠? 파일럿 입장에서 보면 이게 대체 뭔가 싶겠어요. 일종의 '역(逆·reverse-)UFO'랄까...

이동욱 와, 역UFO라니, 콘셉트가 너무 좋은데요. 저희 다음 작업 때 그 단어 써도 될까요?

제가 UFO에 좀 미친 사람이라... 그렇다면요. 그 대신 저
와 공식 협업을...

이동욱 하하. 좋습니다. 제가 영화 <컨택트>(Contact·1997년)를
정말 좋아하거든요. 어떤 관객 분이 아트랩 작품을 보시고 그 영
화가 생각난다고 하셔서 기분이 좋았어요.

천재 1인의 아이디어가 아닌,
만인의 이상이 공존하는 연결의 도시를 꿈꾸다

IVAAIU CITY가 그리는 미래의 도시는 어떤 모습일까요.

소한철 IVAAIU에서 첫 글자인 'I'는 'Idea'이고 시민의 생각을 의미합니다. 권력자 한 사람이 아니라 다수의 진짜 시민들 하나하나가 그 'I'가 됐으면 좋겠어요. 힘 있는 사람을 위한 설계가 아니라 다양한 시민이 자기 이야기를 더 효율적으로 할 수 있는 도시를 만드는 게 목표입니다.

'I'가 첫 글자인 이유도 그것이 가장 중요해서인가요? 아이디어라는 것이 우리가 생각하는 어떤 천재의 번뜩이는 아이디어가 아니라 만인(萬人)의 이상(ideal)에 가까울 수 있겠군요.

이동욱 맞습니다. '만인의 이상', 이 단어도 써도 되나요?

2024년도 파라다이스 아트랩 같이 한번 가시죠.

이동욱 하하. 좋습니다.

그런데 그러고 보니 다들 검은 옷을 입고 오셨어요. 단복(團服) 아니죠? 저는 약간 아이돌 그룹인 줄 알았어요.

이동욱 하하. 전혀 맞추지 않았는데, 아마 패션의 선택지를 줄여 효율을 늘리자는 공통된 성향 아닐까 싶습니다.

소한철 작업에 있어서도 누군가가 더 드러나려고 하기보다는 팀워크를 중시하긴 합니다. 어쩌면 오늘의 이 검은 '단복'은 그런 것들을 대변하는 게 아닐까 하는 생각이 드는데요.

'Interplanetary Light Code - Model 2' 이후에 'Model 3'를 계획하고 있는지, 뭔가 다른 연장선상의 계획이 있는지도 궁금합니다.

이동욱 'Model 2'로는 국내 특허를 받았고 현재 미국 특허 출원을 해뒀습니다. 'Interplanetary Light Code - Model 3'는 스페이스X의 바지선에 공급하는 것을 목표로 설계하고 있고요. 하지만 스페이스X만 보고 있는 건 아니에요. 그쪽이 워낙 빨리 돌아가니 뉴스들을 계속 보며 여러 기회를 찾고 있어요.

기회를 찾는다는 것은 이를테면 일론 머스크한테 메일을 보낸다든지...?

이동욱 그러고 보니 올해 3월 저희가 SXSW(미국 텍사스주 오스틴에서 매년 열리는 첨단기술·음악·영화 박람회)의 '크리에이티브 인더스트리 엑스포'에 참여했는데 미항공우주국(NASA)의 연구자 분께서 저희의 또다른 라이팅 커뮤니케이션 디바이스 'esc1'를

보시고 언젠가 달에 가져가고 싶다는 말을 해주셨어요. 기분이 정말 좋았죠.

돌아보면 아트랩과의 작업이 IVAAIU CITY의 예술 활동에 있어 어떤 의미였나요.

이동욱　작품에 대해 특허를 내고 관련 프로젝트를 확장해 나가면서 대단히 좋은 출발점이 돼준 것 같아 엄청나게 좋죠. 우리가 상상한 여러 맥락 가운데 하나가 새롭게 실현되고 열릴 수 있는 계기가 됐으니 의미가 대단히 깊죠.

자, IVAAIU CITY가 최종적으로 구현하고자 하는 그 실제의 시티(도시)는 어디에 위치할 가능성이 높은가요.

이동욱　최근에 재미난 경험이 있었어요. 네이버에서 IVAAIU CITY를 검색해 봤는데 누군가 챗GPT와 대화해 올려놓은, IVAAIU CITY에 관한 문서를 봤어요. 실제로 존재하는 도시인 것처럼 묘사를 해놨더라고요. 그 도시에서 어떤 새로운 교육을 하고 있다는 허구의 내용까지 들어가 있었어요. 설레고 흥분됐죠. 실제로는 서울이나 런던, 또는 미래의 달에서 구현할 수 있을 것 같아요.

스티븐 킹의 소설 《언더 더 돔》(Under the Dome·2009년, 드라마화돼 2013~2015년 미국 CBS에서 방영)처럼 완벽히 통제된 살벌한 도시는 아니리라 믿습니다.

이동욱　네. **기존의 도시의 개념을 새롭게 하고 바꾸고 싶은 열망의 조각들이 네트워크를 이뤄 존재하는 도시라면 좋겠습니다.** 1960년대 일본에서 탄생한 건축 사조이자 운동인 메타볼리즘(metabolism)의 선언문을 좋아합니다. 요약하면, '지금 우리에게 접근 가능한 기술로 우리가 바꿀 수 있는, 새로운 인간을 위한 도시를 만들자'는 게 모토죠. 현존하는 도시들은 예전 시대에 접근 가능한 기술로 만들어졌죠. 그렇기에 우리는 지금의 기술, 미래의 기술로 가능한 새로운 도시의 모델을 고민해봐야 합니다.

요즘 챗GPT를 위시해 AI 기술의 발전상이 눈부십니다. 혼자 작업하는 분들에게는 이미 훌륭한 비서 역할을 하고 있다고 하는데요. 그럼 IVAAIU CITY 멤버 한 세 명쯤 나가도 AI가 대체할 수 있는 거 아닐까요. 하하(농담).

박성수　근데 그게 그렇지는 않은 게, 아직은 AI에 사람에 대한 배려나 공감이 없다는 걸 느껴요.

이동욱　성수 씨 말이 맞았으면 좋겠어요. 최근 그와 관련해 이슈가 됐던 게, 다른 건 다 잘 그리는 AI가 이상하게 사람의 손가락은 잘 못 그리는 거예요. 너무 어려워하고. 여기에 대해 여러 이론이 나왔는데 불과 1, 2주 만에 다음 버전이 나오면서 사람의 손가락을 정교하게 그려낸 거죠. AI를 써보면 한계점이 너무 많은데 그 한계점들이 또 너무 빨리 극복되다 보니 앞날을 예측하기가 힘듭니다.

소한철　AI 자체가 데이터를 기반으로 하다 보니 인간이 사고할 수 있는 범위를 침범하는 게 아직은 어려운 것 같아요. 다만, 빌 게이츠가 이런 얘기를 했죠. AI가 인간처럼 사고하는 것을 경계할 게 아니라 인간이 AI처럼 사고하는 것을 앞으로 더 경계해야 할 거라고.

IVAAIU에서 첫 글자인 'I'는 'Idea'이고
시민의 생각을 의미합니다.
권력자 한 사람이 아니라
다수의 진짜 시민들 하나하나가 그 'I'가 됐으면 좋겠어요.
힘 있는 사람을 위한 설계가 아니라
다양한 시민이 자기 이야기를
더 효율적으로 할 수 있는 도시를 만드는 게 목표입니다.

검은 옷으로 통일한 비밀결사와 같은 풍모에 의외로 인간적인 체온을 가득 담은 IVAAIU CITY. 어벤저스처럼 뭉친 이 '건축 형제들'에게 화성(火星·Mars)이든 경기도 화성(華城)이든 문제 될 게 없어 보였다. 어디에 살든 그들이 그곳에서 새로운 도시를 상상하고 끝내 주변을 건축적 상상력으로 채색해 가리라. 서울, 도쿄, 런던도 모자라 우주까지 아름다운 '마수'를 뻗는 IVAAIU CITY가 지금 이 시간에도 도시의 작은 공간에서 외롭게 작업하는 1인 예비 작가들에게 영감을 주지 않을까. 차가운 선분으로 가득한 설계도를 통해, 아이유의 노래처럼 따뜻한 위로와 함께.

IVAAIU CITY

서울과 도쿄를 베이스로 활동하는 뉴미디어 크리에이터스
그룹으로 도시계획·건축·음악 이동욱, 뉴미디어 박성수,
건축 소한철, 음악 Hiroto Takeuchi 4인의 다양한 필드의
아티스트들이 모여서 현시대의 테크놀로지와 새로운
예술적 이상이 만나서 만들어지는 미래의 도시적 원형에
대한 작업을 이어오고 있다.

—

Website www.ivaaiu.com

무한한 가능성과 경계 없는 세계를
탐색하는 VR 아티스트

권하윤

Artist
Kwon Ha Youn

2019년 파라다이스 아트랩(이하 아트랩)에서 <피치 가든(Peach Garden)>이란 작품을 선보인 권하윤 작가는 프랑스에 산다. 줌(Zoom)을 통해 원격으로 만났다. 가상현실을 주로 다루는 예술가와 이렇게 원격으로 연결되니 정말 조금은 가상현실 같았다. 수만 km의 물리적 거리, 7시간이라는 시간의 장벽을 넘어 어떤 예술가를 만날 수 있다는 것 자체가 어쩌면 또 하나의 기술적 예술이며 이 대화 자체가 하나의 기술적 예술 작품인지도 모르겠다. 권 작가가 들려준 삶과 예술의 이야기는 몰입형 콘텐츠로서도 손색이 없었다. 인터넷도 없던 시절, 예술이 좋아 무일푼으로 혈혈단신 프랑스로 날아갈 생각을 한 열아홉 살의 권하윤을 한번 만나보고 싶어지기도 했다. 먼 훗날, 기술이 더 발달해 타임머신이 발명된다면.

지금 계신 곳의 정확한 좌표가 궁금합니다.

예전에는 파리 북쪽에 있었는데 1년 반쯤 전에 지방으로 이사를 했어요. 오를레앙 인근의 소도시죠. 주거비용을 아끼면서 작업 공간은 넓힐 수 있어 선택했어요.

프랑스에 가신 지는 얼마나 되신 건지요. 왜 가신 건지도 궁금합니다.

온 지 벌써 23년이 됐네요. 프랑스의 고등 예술 학교인 보자르 (Beaux-Arts)에서 미술 교육을 받고 싶어서 왔습니다.

조금 거슬러 올라가 보겠습니다. 아주 조금만요. 권 작가 께서 처음 예술이라는 것에 눈을 떴던 시기는 언제였나요. 아주 어린 시절의 아주 사소한 기억이라도 좋습니다.

미술이 정말 재밌다고 처음 느낀 건 아마 중학교 때였을 겁니다. 미술 선생님께서 칭찬을 되게 많이 해주셨거든요. 그다음 고등학 교에 들어가서는 새벽에 라디오를 틀어놓고 석고상 데생에 깊이 빠져들었어요. 제가 집중하는 그 순간들이 너무 낭만적이고 좋더 라고요. 스무 살 때부터는 밤낮이 바뀐 생활을 자주 했어요. 밤에 집중이 너무 잘 되니까 그게 좋더라고요.

심야에 라디오 프로그램은 어떤 걸 주로 들으셨나요.

영화 음악 프로그램요. 영화 음악의 가장 좋은 점은 소리를 통해

서 봤던 영상이 다시 펼쳐진다는 거잖아요. 보통 영화를 볼 때 감독의 방식으로 그 영화를 보게 되잖아요. 그 이후에 영화 음악을 들으면 그걸 다시 내 것으로 오롯이 다시 펼쳐내는 그 느낌을 되게 좋아했어요. 사실 영상 작업은 소리 예술에 비해 조금은 평면적이고 그런 면에서 글이야말로 정말 대단한 거라고 생각해요. 우리가 책을 읽으면 그 글 속의 온도, 냄새, 소리, 광경 등이 뇌 속에다 펼쳐지잖아요. 예를 들어 '검은 고양이가 지나갔다'라는 문장이 있다면, 미디어 아티스트는 자신의 주관으로 디테일을 만들죠. 시간은 밤인지 낮인지, 고양이는 어디서 점프하는지, 어떤 속도로 가는지, 꼬리의 모양은 어떠한지를 표현하죠. 작가의 시선을 전달하기에 굉장히 좋은 매체인데 보시는 분들이 자신만의 시선을 느끼기에는 좀 적합하지 않아, 그런 장애 요소를 느끼면서 저도 미디어 작업을 하고 있습니다.

그렇게 영화 음악을 들으며 석고상을 그리던 분은 이제 어떻게 되나요. 미대로 진학하게 되나요?

네. 프랑스 낭트에 위치한 공립 미술학교 보자르 낭트(Beaux-Arts Nantes)에 가서 처음엔 그림을 그리다 이내 사진으로 분야를 틀었어요. 제가 찍은 사진 아래 짧은 설명을 썼는데 제가 원어민이 아니다 보니 한국의 정서로 적어둔 그 프랑스어 설명이 현지인들에게는 재밌었나 봐요. 큰 의미를 두지 않은 텍스트인데 그걸 보고 또 보더라고요. 작가로서 '그걸 통제해야겠다. 작품의 시간을

컨트롤할 수 있어야겠다.'고 생각했죠. 그래서 내 의도 대로 시간 통제가 가능한 비디오를 사진과 접목하기로 했어요. 그러다 아예 진로를 동영상 작업으로 바꾸게 됐습니다.

그런데 잠시만요. 고등학교를 졸업하고 바로 프랑스로 대학에 가신 건가요? 언어도 다르고 준비할 게 많을 텐데, 부모님과 같이 가신 건가요?

불어는 현지에 도착해서 배웠어요. 저 혼자 갔고요.

그 나이에 갑자기 프랑스에 가겠다? 어디 한국 지방 도시에 가는 것도 쉬운 일은 아닌데, 그건 어떻게 가능했던 건가요.

제 삶은 제가 책임진다는 생각이 일찌감치 강했어요.

그때는 인터넷도 잘 없지 않았나요? 어학 공부, 유학 절차 모두 알아보기가 쉽지 않았을 텐데...

그저 혈혈단신으로 가서 부딪혔어요. 주변 지인들을 통해 유학 정보를 알아보다 파리에서 학교에 다니는 꿈은 현실적으로 어려워 접고 입학과 생활이 조금 더 수월한 낭트에 가게 됐어요. 학비와 생활비를 자체 조달하기 위해서 낭트에서 안 해본 아르바이트가 없었어요. 미술에 관심을 가질 무렵, 우연히 알게 된 분 중에 프랑스 유학을 하고 오신 분이 계셨어요. 집에 놀러 오라고 해서 갔는데 그분이 프랑스에서 공부할 때 쓰던 공책 하나를 보여주셨어요.

일반적인 줄 노트가 아니고 자기가 직접 만든 여러 가지를 덕지 덕지 붙여놓은 공책이었어요. 그걸 딱 손에 받아 든 순간, 손끝에 서부터 온몸에 전율이 돌았어요. 지나가는 사람을 그린 것, 먹었 던 과자 봉지 붙인 것... 내가 배운 미술에서는 밝은 부분은 하얗 게, 어두운 부분은 진하게 그리는 음영 같은 것을 강조했는데 그 걸 뛰어넘어서 너무 자유로운 거예요. 제가 고등학교 다닐 때만 해도 공책 검사라는 게 있었거든요. 대주제는 검은색, 소주제는 파란색, 제일 중요한 건 빨간색 펜으로 정리해야 했죠. 항상 깔끔 하게요. '이거다!' 저의 미래가 한 번에 정해진 그런 순간이었어요. 그분께서 보자르, 특히 보자르 낭트의 교육 방향인 '방치' 자체가 '자율'이라는 말을 해주셨어요. 자유에 대한 갈망이 제 안에 컸던 것 같아요. 그때까지는 자유가 얼마나 무서운 건지 몰랐으니까요.

작은 캠코더 하나로
모든 것을 담아내던 유별난 학생,
가상의 세계를 꿈꾸다

보자르 낭트에는 몇 살 때 입학하신 거지요?

스물두 살요. 2학년 때 동영상 분야로 넘어가면서 조그만 캠코더를 샀어요. 그걸 손에 들고 다니면서 막 찍기 시작했죠. 새벽 네시에 일어나 하루를 시작해 아르바이트, 수업, 과제 등을 하다 보면 시간에 쫓기니 정확한 일과에 따라 움직였어요. 그중에서도 촬영은 주말에 시간을 정해서 했죠. 편집도 제가 하고 만약에 인물이 필요하면 제가 그 역할을 했어요. 완전히 1인 프로덕션으로 시작했죠. 그런 방식으로 1분 단위의 짧은 동영상을 26개 정도 만들었어요. 졸업 전시를 할 때는 그런 동영상들을 공간에 산재시켜 동시에 상영했어요. 지금 생각해 보니 어찌 보면 그게 제 VR(가상현실) 작업의 시작이었네요.

1분이면... 진짜 요즘 릴스, 쇼츠 이런 느낌이네요! 너무 앞서가신 거 아닙니까?

그러네요. 근데 그때 당시에는 짧은 포맷이 없었어요. 대부분 길게 만들어서 많이 보여주려 했죠. 길면 좋은 거라는 강박관념 같은 분위기가 학교에 있었던 것 같아요. 짧게 만들면 마치 열심히 안

한 것 같은 느낌이랄까. 그러니 제가 짧은 작품을 내놓으니까 제가 동양인이라는 이유로 일각에서는 일본 정형시의 일종인 '하이쿠' 영상 같다고 평가해 논란도 됐어요.

어쨌든 동급생 중에서도 좀 유별난 작품을 만드는 학생이 었군요.

80명가량 되는 졸업생 가운데 저만 유일하게 온전히 동영상으로 만 작품을 냈으니 그런 편이었죠. 보자르 낭트 5년 과정을 마친 뒤 파리 1대학 조형미술과로 진학했어요. '마스터2'라는, 우리 식으로 하면 석사 과정쯤 될 거예요. 그런데 거기 가서 정말 놀라웠던 게 그 사람들은 앉아서 말만 하더라고요. 작업을 절대 안 해요. 그 대화에 참여하는 게 너무 괴로웠어요. 해서 반년 만에 관뒀어요. 그 뒤로 현대미술 스튜디오 '르 프레누아(Le Fresnoy)'에 들어가죠. 르 프레누아는 아마 전 세계에서 유일한 프로그램일 거예요. 2년 동안 작가에 준하는 석사를 수료했거나 작가 활동을 7년 이상 지 속한 사람들을 뽑아서 2년간 사운드 믹싱이나 촬영 스튜디오 지 원, 전문 기술자와 협업할 기회를 마련해주는, 영상 산업의 전업 작가처럼 작업할 수 있도록 지원하는 프로그램이거든요. 동영상 작업에 집중하기에 굉장히 조건이 좋았어요. 시설도 굉장히 잘 갖 춰져 있고요. 그간 저는 혼자 작업을 했는데 그때부터 처음 협업 이라는 걸 하게 됐어요.

그럼 르 프레누아에서 본격적으로 시작한 동영상 작업은 어떤 주제에 몰입해 시작하셨나요?

한국과 일본 사이의 역사 해석 차이에 관한 관심에서 출발했어요. 돌아보면 그 계기가 있었어요. 보자르 낭트 3학년 때였나. 학교에 일본 학생이 한 명 들어온 거예요. 저로서는 그곳에서 칭찬을 받으며 작가라는 자부심 같은 게 생겼고 언어나 사고방식은 프랑스 생활을 하며 많이 바뀌었으니, 뭔가 완전히 새로운 내가 됐다고 생각하던 시기였죠. 그런데 그 일본 학생을 보는 순간 뭔가 거부감이 생기는 거예요. 내가 받는 이 불편한 감정이 어디서 오는 걸까 하고 돌아보니 제가 받은 교육에서 온 것 같더라고요. 한국에서 받은 교육에서 저는 굉장히 자유로워졌다고 느꼈는데 고작 일본 학생 한 명을 부딪치는 순간 모든 것이 수포가 되어 다시 예전의 나로 돌아가는 듯한 이상한 느낌을 받게 된 거죠. '그렇다면 내가 여태까지 한국에서 받은 교육에서 자유로워질 수 없다는 얘기인가?' 그래서 우리나라 교과서를 다시 찾아보기 시작했어요. 제가 배웠던 일본에 대한 것은 죄다 부정적인 것밖에 없더군요.

그걸 넘어서기 위해서는 어떻게 해야 할까 하는 생각에 일본에 가기로 했어요. 일본 사람들에게 한국의 역사에 대해 아는 것을 말해달라고 하고 '모른다'라고 답하는 걸 찍고 싶었어요. 그래서 일본 교환 학생 프로그램을 신청한 거죠. 처음에는 모든 게 순조롭게 진행됐어요.

그걸 찍으러 교환 학생까지... 대단하네요.

제가 계획했던 대로 모든 인터뷰를 마치고 마지막으로 남은 인터 뷰가 당시 숙소를 공유했던 일본 학생과의 인터뷰였어요. 그 학생 에게 제가 온 이유를 이야기하면서 이런저런 전후 사정과 한일 역 사 문제에 대해 말한 상태였지요. 그런데 마지막 인터뷰를 하기 위 해 방 안에 조명등을 설치하고 카메라를 딱 켜니까 갑자기 그 친 구가 울더라고요. 저한테 미안하다고, 그렇게 얘기를 했어요. 그 순간 카메라를 껐습니다. 제 작업이 굉장히 잘못된 거라는 걸 그 때 처음 깨닫게 된 거예요. 그들이 했던 폭력을 제가 지금 카메라 를 켜고 제 방식대로 그대로 하고 있다는 생각...

작품은 완성한 건가요.

미완성 상태로 실패하고 프랑스로 돌아왔어요. 그리고 이번엔 한 국으로 가보기로 했죠. 한국에서는 일제강점기의 기억이 어떻게 남아있는지 알아보고 싶었거든요. 그 당시가 서대문형무소 역사 관이 개관한 지 얼마 안 된 시점이었어요. 지금은 그곳이 많이 바 뀌었지만, 그때는 문제가 많았어요. 마네킹 같은 걸 갖다 놓고 관 람객이 버튼을 누르면 비명 소리가 났죠. 사형을 체험하는 프로그 램도 있었고요. 외국인 관광객들은 그런 게 재밌는지 코믹 영상을 찍고 있었죠. 모든 게 충격적이었어요. 역사를 제대로 전달하지 못 하고 놀이공원 식으로 풀어낸다는 것 자체가요. 그래서 저는 비명 소리가 나는 스피커를 비롯해 모든 소품을 다 비우고 그저 빈 복

도와 빈 문을 찍는 식으로 첫 작품을 완성했어요.

무한한 가능성과
경계 없는 세계를 탐색하는 VR 아티스트,
'국경선', '경계선'에 파고들다

이번엔 완성했군요.

그런데 제 예술세계를 바꿀 만한 또 다른 난관이 닥쳤죠. 당시 니콜라 사르코지 프랑스 대통령이 외국인 졸업생들 전부 다 귀국하게끔 하는 조치를 내렸어요. 인권에 대해 자연스레 관심을 갖게 됐죠. 제네바 협정에 의하면 사람들은 누구나 어디든 마음대로 존재할 수 있는 권리가 있어요. 그런데 그런 협정이 존중되는 곳은 지구상에 없잖아요. 생각해 보면 국경선이라는 것 자체가 굉장히 허구적인 거죠. 권력을 가진 사람들이 만나서 '자, 여기 이 선은 넘지 않기로 협정합니다' 하고 정한 가상의 선. '국경과 선'의 개념에 대해 주목하기 시작했어요. 나이지리아 난민 '오스카'의 망명 이야기를 다룬 <증거 부족>이 그런 문제의식에서 출발한 작품이죠.

<증거 부족>은 3D 애니메이션을 활용한 작업이죠? 2D 영상에서 3D로 넘어가게 된 계기는 뭔가요.

서대문형무소 역사관 작업은 완전한 실패작이었어요. 카메라를 켠다고 해서 모든 걸 담을 수는 없다는 걸 깨달았거든요. '보이지 않는 것을 찍기 위해서는 어쩌면 실사가 아니라 다른 영상이 필요

하겠구나'라고 생각하던 중 2011년부터 3D 영상을 접하고 작업을 시작하게 됐어요. 실사 영상이 보여줄 수 없는 어떤 다른 내면의 것을 보여줄 수 있을지도 모르겠다는 가능성을 발견하게 됐죠.

작품 세계를 3D로 옮겨오면서 새롭게 배워야 할 것들도 많았을 것 같아요.

네. 엄청 많았어요. 3D 영상에서는 시공간 초월이 가능하거든요. 애초에 시공간이라는 것 자체가 존재하지 않아요. 모든 걸 다 처음부터 만들어야 하는, 절대 백지상태가 출발점이에요. 그 대신에 예산과 시간만 허락된다면 가능성은 무한대가 되죠. 영화감독이자 작가인 이오은 선배가 기술적 협력을 해주셨는데 그분께 정말 많은 것을 배웠어요. 이 자리를 빌려 감사하다는 말씀을 꼭 전하고 싶네요.

3D의 세계, 가상현실의 세계에서 새롭게 파고든 주제는 뭔가요.

'경계선'이라는 주제는 계속 가져갔어요. 2014년에도 <489년>이라고, 전직 군인의 인터뷰를 바탕으로 해서 관객들로 하여금 DMZ의 공간에 들어가게 하는 작업을 했고요. 그런데 하나의 주제에만 갇히면 장기적으로 볼 때 작가로서의 행보가 제한될 수 있어요. 2017년작 <새 여인(The Bird Lady)>에서는 정치적 성향을 완전히 벗어나서 제가 존경했던 스승의 추억을 재구성했어요. 다양함

을 잃지 않으면서도 경계선에 관한 작업은 꾸준히 하고 있어요. 2019년 아트랩에서 선보인 <피치 가든>은 몽유도원도에서 영감을 받은 작품이에요. 안평대군은 넓은 궁궐 안에 살면서도 자유에 대한 갈망이 있었을 거라 생각해요. 그런 부분이 가상현실과 굉장히 매칭이 잘 된다고 생각했죠. 가상 공간에서의 산책을 가능하게 하도록 작가로서는 큰 위험 부담을 갖고 넓은 공간에서 무선의, 멀티 플레이어 작품으로 시도했어요. 그때 굉장히 간이 부어 있었던 것 같아요. 장비나 기술적으로 당시로선 쉽지 않은 작업이었거든요.

아트랩과 작업한 <피치 가든>의 세계는 향후 작업에서 어떻게 이어지고 있나요.

이탈리아 밀라노의 레오나르도 다빈치 과학 박물관에서 <피치 가든>이 전시되고 있어요. 다른 곳에서도 쉽게 전시할 수 있도록 가로 10m, 세로 10m로 축소한 소형 버전이에요. 다른 공간에서는 아트랩처럼 최적의 크기(30mX15m) 공간을 찾기가 힘들거든요. 너무나도 어려웠던 운영을 아트랩 팀이 고생해 가며 가능하게 만들어 주었죠. 덕분에 조금 더 쉽게 구현 가능한 인터페이스를 다시 만들었어요. 그렇게 아트랩 이후 스페인에서도, 프랑스에서도 전시를 이어가고 있어요.

2019년 아트랩 작업 중 기억에 남는 점, 어려웠던 점, 좋았

던 점, 아쉬웠던 점이 있을까요?

먼저 그 당시 제가 원했던 방향 그대로 작업할 수 있도록 계속 믿어주셨던 거요. 왜냐면 최종 결과물이 어떻게 될지는 저만 알고 있지, 참여하는 기술자분들은 모를 수도 있거든요. 저는 그래서 늘 약간 혼자라는 생각이 많이 드는데 그럴 때마다 아트랩 팀이 정신적으로 믿어주셨다는 것에 대해서 깊이 감사드려요. 기존에 제가 만났던 전시 기획자분들과는 달리 아트랩의 PD분들은 주로 공연계에 계셨던 분들이어서인지 태도가 굉장히 달랐어요. 공연이란 게 사람과 일을 하는 거여서일까요.

따뜻했어요. 굉장히 느낌이 달랐어요. 장소도 너무 달랐죠. 일반 관객들이 작품에 진지하게 몰입해 보시는 모습이 굉장히 큰 공부였고 전무후무, 유일무이한 감동적 장면으로 남아있어요.

그러고 보니 아트랩에 지원할 때도 프랑스에 계셨던 거죠? 멀리 한국의 프로그램에 지원하신 이유는 뭐였나요.

호기심을 갖고 모험 정신을 가진 작가가 새로운 작품을 만들 수 있어요. 프랑스에서는 그런 것을 받아들일 준비가 안 되어 있었죠. 우연히 알게 된 아트랩은 제가 하려는 것을 완벽하게 받아들일 준비가 되어 있었어요. 유럽에서는 예술에 신기술을 도입하는 것에 여전히 보수적이에요. 그런데 안 가본 길을 가봐야 실험이 되잖아요. 그러려면 그만큼 위험 부담이 따르는 게 맞죠. 유럽의 문제는 안정

적 성향이에요.

그렇다면 변화에 유연하고 열려 있는 한국으로 터전을 옮기실 생각은 없으세요?

고민 중이에요. 다만 협력하는 분들의 성향이라는 점에서 여전히 프랑스에 이점이 있어요. 한국에서는 자기보다 나이 어린 여자가 하는 말을 잘 안 들으려는 경향이 여전하거든요.

지금은 기술이 발전해서 VR의 세계에 굳이 들어가지 않더라도 젊은이들이 유튜브나 틱톡을 비롯한 여러 매체를 통해 일종의 가상현실에 계속 빠져 사는 것 같습니다. 이럴 때 '일상의 가상현실을 뛰어넘는 예술적 가상현실'을 만들어야 하는 가상현실 예술가의 고민은 더 깊어질 것 같은데요.

너무 좋은 질문 감사해요. 저는 VR 예술이 일종의 극장 같은 역할을 한다고 생각해요. 외부와 교류가 단절된 상태에서 오롯이 그 영상에 몰입하게 되는 환경을 극장이 만들어 주잖아요. VR 예술도 어떤 작품을 감상할 수 있는 최적의 환경에 설치되고 그에 맞는 콘텐츠를 보여주는 게 중요하다고 봐요. 최근 애플이 '비전 프로'를 내놓았잖아요. 아직은 작품 제작이 힘들어서 당장은 콘텐츠 수급이 문제가 될 거예요.

만약 비전 프로가 지금보다 저렴해지고 에어팟처럼 대중

화된다면 작가님 같은 분들도 더 대중적인 작품을 만들고 돈을 벌 수도 있겠네요.

그럴 수도 있겠죠.

요즘 AI가 또 예술계의 화두입니다. 어떻게 대처하고 계시며 어떻게 보시는지요.

엄청 흥미로운 시기예요. 예술가들이 '지금 나의 위치는 도대체 어디인가' 하는 문제를 재정립할 기회가 생긴 것 같아서요. 논리를 기반으로 한 작업은 AI가 많은 부분 대체하겠지만 작가들의 개인적인 비전이나 특별한 감각은 대체하기 어려울 것 같아요. 사진이 나오기 전에 화가들은 초상과 풍경을 남겨야 하는 의무가 있었기에 그랬죠. 하지만 사진이 등장하면서 화가들은 본래의 시선이 무엇인가에 대한 질문을 던지기 시작했고 추상화의 발전으로 이어졌잖아요. AI의 등장도 비슷한 변화를 초래하리라 봅니다. 작가들은 인간적인 것에 더 집중하게 될 거예요. 인간적인 게 뭘까요. 저는 감히 불완전성이야말로 인간적인 거라고 봐요.

현재 하고 계시거나 앞으로 하려는 작품이 있다면요?

2015년작 <489년>과 연관된 작품을 만들고 있어요. 한국 전쟁 중 경기도 양평에서 벌어진 지평리 전투에 대한 이야기죠. 유일한 분단국가로서 우리나라가 가진, 그리고 제가 늘 천착하는 '경계선'에 대한 이야기예요.

아티스트로서 장기적인 목표, 꼭 이루고 싶은 꿈이 궁금합니다.

얼마 전부터 고미술을 접하면서 '진짜 좋은 예술은 시간을 넘어서도 소통이 가능하구나' 생각해 보는 계기가 됐어요. 언젠가 프랑스의 (약 3만 년 전 그려진) 쇼베 동굴 벽화를 보러 간 적이 있어요. 제가 가상현실에 심취하던 무렵이죠. '내가 드디어 프레임을 벗어나서 360도로 보고 생각하고 있구나' 하던 참이었어요. 근데 그 동굴 벽화를 보니 앞에만 있는 게 아니라 옆에도, 천장에도 그리고 뒤에도 있는 거예요. 그 자체가 이미 가상현실이었던 거죠. 이머시브 아트(Immersive Art, 몰입형 예술)가 그때부터 존재했던 거예요. 그래서 저는 감히 시대를 넘어 전달되는 작품을 해보고 싶어요. 꿈이 너무 크죠?

"

논리를 기반으로 한 작업은 AI가 많은 부분 대체하겠지만
작가들의 개인적인 비전이나 특별한 감각은 대체하기 어려울 것 같아요.
사진이 나오기 전에 화가들은
초상과 풍경을 남겨야 하는 의무가 있었기에 그렸죠.
하지만 사진이 등장하면서 화가들은
본래의 시선이 무엇인가에 대한 질문을 던지기 시작했고
추상화의 발전으로 이어졌잖아요.
AI의 등장도 비슷한 변화를 초래하리라 봅니다.
작가들은 인간적인 것에 더 집중하게 될 거예요.
인간적인 게 뭘까요.
저는 감히 불완전성이야말로 인간적인 거라고 봐요.

"

'꿈은 이루어진다.' 이것은 어쩌면 거짓의 명제다. 꿈은 이뤄지기도 하지만 대체로는 잘 안 이루어진다. 이것이 야말로 살면서 깨달은 이치요, 어른이 되면서 깨어난 꿈에 관한 이야기다. 권 작가는 줄이 쳐 있지 않은, 뭔가 덕지덕지 붙어서 3차원으로 붕 떠 있는 공책을 보고 '다른 예술가'를 꿈꿨다고 했다. 우리 주변에도 어쩌면 아직 인지하지 못한 3차원의, 다른 차원의 꿈이 존재할지도 모른다. 손만 뻗으면 닿는 공책처럼, 어쩌면 그것은 우리 유년의 꿈속에 잠들어 있을지도 모를 일이다.

Kwon Ha Youn

한국과 프랑스를 오가며 활동하는 영화감독이자, 미디어
아티스트이다. 작가는 역사와 개인의 기억, 현실과
허구의 양가적 관계를 묻고, 영토와 경계의 관계를
탐구하는 영상을 제작하며, 이를 가상현실, 애니메이션
등 다양한 형식으로 표현해 왔다. 2013년에 열린《The
Fictional Line》을 포함해 7차례 개인전을 개최했으며,
주요 기획전에 다수 참여했다. 프랑스 팔레 드 도쿄
신인작가상(2015), 제62회 오버하우젠 국제 단편영화제
금상 수상(2016), 제8회 두산연강예술상(2017), Prix
Arts Electronica(2018) 컴퓨터애니메이션 특별상 등을
수상했다.

—

Website www.hayounkwon.com

예술가의 상상과 기술자의 작업 사이
무지개다리를 만드는 기획자

최원정

Producer
Choi Won Jung

서울 용산구 한남동의 정원이 있는 카페에서 파라다이스 아트랩(이하 아트랩) 최원정 PD를 만난 이날은 유달리 뜨거웠다. 서울의 한낮 최고 기온은 34도에 달했고 오후 1시로 약속을 잡은 것이 야속할 정도였다. "1년 내내 아트랩 준비에 매달린다."는 최 PD는 이제 아트랩을 향한 마지막 스퍼트만을 남겨두고 있었다. 9월 아트랩 행사까지 근 세 달을 남겨둔 시점. 한낮의 무더위와 답답한 열대야, 지겨운 비를 두 달이나 더 견뎌야 '그날'이 올 것이다. 컴퓨터가 바둑 기사를 이기는 시대, 인공지능이 그림 대회에서 우승하는 시절을 지나고 있지만 신기하게도 날씨만큼은 그 어떤 예술도, 기술도 막지 못한다. 그 대신, 폭풍우가 치고 폭염이 못살게 굴어도 예술이 있기에 우리는 한 계절을 나고 구질구질한 인생을 그럭저럭 아름답게 덧칠하는 것은 아닐까. 예술가의 상상과 기술자의 현실을 잇는 무지개다리 역할의 최 PD를 만나러 가는 길은 그래서 후텁지근하지만 산뜻하고 설레었다.

먼저, 아트랩에 대해 생소한 분들도 있을 것 같습니다. 기획자로서 아트랩에 대해 간단히 소개해 주신다면요.

예술과 기술을 융합한 작품 제작을 지원하고, 페스티벌을 통해 관객에게 선보이는 사업이에요. 작품은 아이디어에서 출발해 실험, 개발, 제작의 과정을 거치죠. 그렇게 지원하고 준비하고 보여드리는 1년의 전체 과정이 아트랩이라고 보시면 됩니다.

2018년에 론칭을 한 거죠?

네. 그 당시 4차 산업혁명이 도래하면서 기술이 단순히 과학의 개념을 벗어나 예술의 표현 가능성을 더 확장하는 수단이 되고 있었어요. 코로나19로 인해 기술의 영역이 실생활에서도 체감될 수 있을 만큼 급격하게 넓어지고 발전한 것도 한몫했죠. 문화재단 입장에서는 '현재 예술계에서 가장 절실한 곳에 예산을 지원하자'는 생각과 이 분야가 일치하기도 했구요.

독특한 분야에 지원하기로 하셨는데, 혹시 국내외의 레퍼런스가 있었을지요.

국내 기준으로 말씀드리자면 과거부터 예술과 과학을 융합하는 시도는 계속 있었습니다. 대전문화재단의 '아티언스 대전', 서울문화재단의 '다빈치 크리에이티브', 아트센터 나비의 다양한 기획들, 그리고 미디어아트 매거진 '앨리스온'도 그 시도에 맞물려 지속되어 왔어요. 하지만 참고했다고 하기엔 무리가 있죠. 저희는 저희만

의 새로운 방향을 만들고 싶었어요. 완전히 새로운 지평을 열어보자는 데 의기투합했기 때문이죠. 초기에는 '테크놀러지'의 범위를 어떻게 정할 것이냐는 것도 논의를 많이 했어요. 하지만 이제는 그 기술을 활용해 어떻게 예술을 더 풍부한 방향으로 확장시키느냐가 저희가 가진 관점이에요.

원래 전공이 예술 쪽이었나요.

학사는 철학과 미학, 석사는 신문방송학을 전공했어요. 그리고 문화콘텐츠학 박사 과정을 밟았고요. 미학을 전공하며 아름다움이 무엇인가에 대해 배웠고 신문방송학을 전공할 때는 세부 전공이 공연·영상이다 보니 뮤지컬 대본이나 공연 연출법에 대해 익혔죠. 문화콘텐츠학은 제가 하는 일이 많은 사람에게 알려지고 또 좋은 의미를 갖게 하기 위해 전공했어요. 예술이 콘텐츠로서 기능할 수 있어야만 지속 가능하다고 생각해서 그런 쪽으로 공부를 계속 해나가는 중입니다.

전공부터 다양한 분야의 공부를 해오신 것 같은데, 처음부터 예술-기술 분야에서 커리어를 쌓으셨나요.

저 같은 경우엔 예술계에 발을 디딘 후 10년이 넘는 시간 동안 지원 사업의 성격을 띤 기획 사업을 계속 해왔어요. 그래서 지원 사업의 생태계라든가 예술가와 소통하는 방식, 그렇게 해서 결과물을 내는 방식에 굉장히 익숙한 감각을 가지고 있는 사람이었던 것 같아요.

그러면 이런 예술-기술 융합 장르에 대해서는 공부하거나 관심을 가져본 적이 있을지요.

없습니다. 하지만 종전에 제가 배우거나 해왔던 것들과 프로세스가 완전히 다르지는 않았어요. 기술이란 요소 때문에 허들을 넘는 데 시간과 노력이 굉장히 많이 필요한데 아트랩 작업을 하면서 그런 과정을 빨리 습득하게 된 것은 제 개인적으로도 감사하죠.

전공과, 그리고 이전 작업들과도 다소 거리가 있어 보이는데, 장르 전환을 하시는 데 어려움은 없으셨는지도 궁금해요.

아트랩은 장르를 구분 짓지 않는 무경계 지원사업이에요. 작품을 거래하는 시장이 형성되어 있는 시각 예술 분야, 무대에서 행해지는 예술 형태로 배우와 관객이 같은 시간과 공간을 공유하는 것을 중요시하는 공연 예술 분야와도 엄밀히 따지면 매커니즘이 다르죠. 하지만 달랐기에 새로운 것을 제시할 수 있지 않았나 생각합니다. 미술관에서 주로 활동하시던 분들을 조금 더 대중으로 끌어내는 방식이랄까요.

과거의 경험들이 지금의 일을 하는 데 큰 도움이 됐어요. 예전에 거리극 축제에서 프로듀서로 일할 때 제한적인 환경에도 불구하고 장소성을 적극적으로 활용하여 작품에 담아내는 일을 했어요. 그래서 불특정 다수와 진하게 만나는 경험을 쌓았죠. 또, 신진 뮤지션이나 경력 뮤지션을 지원해 콘서트를 여는 일도 했었어요. 결

과가 티켓값으로 바로 환산되는 콘서트의 현장성, 무대에서 최고의 경지를 선보여야 하는 약속된 시간에 대해 배우는 소중한 시간이었어요.

매커니즘은 모두 달랐지만, 나의 커리어를 관통하는 하나의 메시지는 '예술을 지원하는 일'이었어요. 예술을 시작할 수 있도록 기반을 닦는 일, 예술을 잘 할 수 있도록 환경을 조성하는 일, 재원을 만들거나, 작업 환경을 구축하거나, 연결을 시켜주는 일을 통해 예술가를 지원해왔죠.

예술 지원의 '아픈 손가락',
지속 가능성을 담보하기 위하여

예술을 지원하는 경력을 쌓아왔는데, 그럼 아트랩 지원사업은 어떻게 시작했나요.

지금까지 10년 넘게 여러 기관에서 다양한 지원사업을 설계하고, 운영해왔어요. 그러면서 아픈 손가락들이 생겨나기 시작했죠. '지원'이라는 용어가 내포하는 '주는 사람'과 '받는 사람'의 구분이 지속 가능성을 깨뜨렸던 거죠. 그리고 지원사업은 그 성과를 정확히 측정하기 어렵기 때문에 주는 사람 입장에서 손쉽게 사업을 변경할 수도 있어요. 그래서 어떤 사업은 아예 없어지기도 하고, 변형되기도 했고, 축소되기 일쑤예요. 이런 경험을 통해 '지속 가능성'에 대해 더욱 고민하게 되었고, 특히 사기업에서 진행되는 아트랩이야말로 이 숙제에서 자유롭지 못한 편이라 고민이 많아요. 그래서 아트랩의 예술가 경험 설계에 집중했어요. 예술가는 재단의 구성원, 업무 프로세스, 시스템, 작업 환경 등 사업을 경험하면서 생기는 누적 결과를 통해서 아트랩에 대한 이미지와 감정을 가지게 돼요. 이러한 인식과 감정을 예술 경험이라고 생각하고, 아트랩 시작부터 종료까지 전체적인 여정을 섬세하게 만들어 가요.

아트랩이 유달리 적극적으로 매개하고 관여하는 이유는

뭘까요.

'예술-기술'의 융합 작품은 살아있는 생명체와도 같아서 단 한번도 같을 수가 없어요. 기술은 하루가 다르게 발전하고, 예술은 그 기술을 활용하니까요. 벽에 옮겨 달면 완성되는 평면 작품과는 다르게, 이 분야의 작품은 공간의 형태나 속성에 따라서 그 표현 방식이 달라져요. 아트랩 출품작은 대부분이 처음 선보이는 신작이고, 우리 공간에 맞춰 제작됩니다. 그 과정에서 여러 어려움을 겪을 수밖에 없어요. 아마 지금까지 다른 곳에서 선보였던 '예술-기술' 작품들이 실험 과정에 그칠 수 밖에 없었던 이유가 거기 있을지도 모르겠습니다. 변수도 많고 머물러 있을 수도 없지만, 사업과 작품과 아티스트의 지속 가능성을 위해서 작품의 퀄리티는 유지돼야만 합니다. 안정적으로 구동되면서 아름다워야 하죠. 결국 결승점을 가르는 것은 디테일이고, 따라서 저희 같은 사람들이 처음부터 끝까지 지켜보며 맥락을 잃지 않도록 매개하는 것이 중요하다고 봅니다.

아트랩이 다른 페스티벌이나 예술 지원 프로그램과 가장 다른 점이 있다면 뭘까요?

아무래도 공간인 것 같아요. 파라다이스시티의 숙박객들이 관객으로 변하면서 정말 신선한 피드백을 주는데, 그런 피드백을 받을 수 있는 유일한 공간이라고 예술가들이 먼저 말씀을 주세요. 1,000평 정도 되는 창고형 스튜디오인데 우리나라에 두 곳 정도

밖에 없는 공간이에요. 높이는 12m 정도 되고 중간에 기둥이 없으며 작가분들이 작품을 마음껏 펼칠 수 있죠. 작가분들이 그곳을 처음 접하면 영감을 굉장히 많이 받는다고 해요. 그런 공간이 주는 압도감을 작가들만 받는 게 아니라 관객들도 분명히 받거든요.

일반 갤러리와는 다른 공간의 특성, 그리고 또 다른 차별점이 있다면요?

아트랩의 두 번째 차별점은 일하는 방식이에요. 저희 PD들이 초반부터 작가, 기술팀과 함께 소통하면서 만들어 가거든요. 관객이 작품을 어떤 방식으로 받아들일지, 어떤 의미를 찾아갈 수 있을지 끊임없이 고민하고 소통해요. 그냥 지원만 해주는 게 아니라 적극적으로 프로듀싱 역할을 해주는 거죠. 그 과정이 다른 결과를 낸다고 믿어요.

예술-기술 작업은 장비, 기술, 인력이 집약적으로 필요한 복잡하고 어려운 일이 대부분이에요. 자체 프로덕션을 보유하고 있지 않은 예술가 입장에서는 초대형, 최첨단 기술을 융합한 작품을 완성해내기란 쉬운 일이 아니죠. 이런 점에서 아트랩은 제작 과정 지원에 중점을 두고 구현을 매개하고 있어요.

전문 테크니컬 협력 파트너와 상시 자문을 운영하여 작품 설계, 제작, 설치 단계에서의 어려움을 예술가와 함께 고민하고 해결하

려고 노력하죠. 판단이 어려운 부분은 테스트를 진행한 후 함께 결정하고, 설치가 까다롭고 값비싼 구조물에 한해서는 문화재단에서 전체 발주 형태로 별도 지원해요. 예술-기술 작품이 태생적으로 가질 수밖에 없는 리스크를 문화재단 시스템 안에서 관리하고, 예술가에게 작품에만 온전히 집중할 수 있는 환경을 제공하기 위해서 노력하고 있어요. 아트랩에 참여하는 예술가가 과감하고 강도 높은 혁신을 보여 주는 비결이라고 생각해요.

제작 과정에서 지원을 중심으로 구현을 매개한다, 작가에게 든든한 아군이 될 것 같습니다. 공간이 특별한 만큼 아트랩의 관객은 일반적인 페스티벌 관객과 조금 다를 것 같은데요. 맞아요. 사실 지금까지 예술과 기술을 융합한 작품들이 미디어 아트라는 이름으로 널리 알려지긴 했지만, 아직 관객들이 적극적으로 입장권을 사서 미술관에 가는 단계는 아니라고 생각해요. 그런데 이런 작품들은 대개 평면적이지 않고 입체적이거나 움직이거나 상호작용을 필요로 하죠. 그래서 관객을 많이 만나야 뿌리를 내리기에 좋은데 우리 공간(파라다이스시티)이 그 역할을 잘하는 것 같아요. 또, 작가의 역할이 작품을 설치하는 데서 끝나는 경우가 많은데 저희 같은 경우, 페스티벌이라는 개념이 기반이 되다 보니 작가들이 계속 공간에 나와서 설명하고 관객을 만납니다. 오랜 시간 머물면서 작가들 스스로도 작품이 변화하는 과정을 지켜보시더라고요.

관객이 다르다는 점이 작가 입장에서는 장점일 수도, 단점일 수도 있겠어요. 이런 분야에 대해 기본 지식을 전혀 갖지 않은 분들이 온다는 것이요.

네. 하지만 이런 경험이 계속 쌓이면서 피드백의 소중함을 작가분들이 느끼고 작품 세계도 변화해 간다는 느낌을 받습니다.

SF 소설부터 틱톡, 나이키까지...
커뮤니케이션을 위한 끝없는 노력

너무 거창한 질문이 아니길 바랍니다. 전 직장에서 콘서트, 거리극, 페스티벌 관련 일을 할 때와 지금 아트랩 일을 할 때, 예술관이나 세계관에서 가장 달라진 부분이 있다면요?
예전엔 예술가가 작품을 제작할 때 인프라를 제공하며 작업에 집중할 수 있는 평온한 환경을 만드는 데 집중했어요. 지금은 질문을 많이 하게 되죠. 작가에게도, 저 스스로에게도. 지금이 더 기획자의 역할에 충실하다고 생각해요.

가장 많이 하게 되는 질문은 뭔가요.
궁극적으로 하고 싶은 게 무엇인지 가장 자주 묻게 돼요. 돌아가지 않고 핵심을 바로바로 물어보고 그 답을 계속 찾아가죠. 작가의 의도가 담긴 상상, 그것을 구현하려는 저의 상상, 그 두 가지를 계속 충돌시켜 보죠. 추상적인 것과 구체적인 것 사이의 간극을 줄여가는 거예요. 그 과정에서 어떤 것이 보였으면, 만져졌으면, 맡아졌으면 하는지를 상상하며 모든 감각을 활용하게 돼요. 저의 상상을 작가에게 설명할 때 SF도 많은 도움을 줘요. 이를테면 효모를 키워서 사운드를 뽑아내는 작업인 'Signal'이란 작품에 대해 사이언스(Psients) 작가와 이야기할 때는 김초엽의 소설 '지구 끝

의 온실'을 예로 들었어요.

작가와 소통을 위해 또 다른 것을 보는 게 있다면요?
기본적으로는 작가들이 했던 모든 전시, 공연, 프로젝트를 다 보는 편이에요. 최소한 그 작가의 다른 작업 3가지 정도를 보면 그의 역량이나 작가 의식 같은 것들이 보이더라고요.

작가가 예술적 언어는 잘 구사하지만, 소통으로서의 언어 구사에는 서툰 경우도 있잖아요.
작가와 제가 소통하지만 결과물은 결국 관객과의 소통이라고 생각하기 때문에, 관객을 설득할 수 있도록 우리(작가와 나)가 이야기를 만들어 가야 한다고 늘 이야기해요. 처음에는 설득이 어려울 때도 많았지만 지금은 저희의 의도를 이미 잘 알고 오시는 작가들이 많아서 수월해졌어요.

아트랩에 지원하는 작가의 경쟁률은 어느 정도 되나요.
평균 12대 1 정도 되는 것 같아요. 1차 심의에서는 7명의 심의 위원을 두고 우리의 사업 방향성에 맞는지, 테마에 적합한지 여부를 확인해요. 2차 심의는 인터뷰로 진행하는데 우리 공간과 맞는가, 관객과의 소통은 이루어질 수 있는가 등 여러 관점에서 다시 살펴보죠. 심의 위원으로는 다양한 관점에서 함께 고민해주실 예술 분야의 전문가를 모십니다. 그리고 매해 다른 인물로 구성하도록 노

력해요. 모두 우리의 사업 방향에 대해 함께 고민해 주시고, 깊은 관심을 가져 주셔서 든든한 아군이라고 생각합니다.

지금 하시는 일이 재미있으세요?

네. 지난 5년여를 굉장히 몰입해서 산 것 같아요. 일과시간 외에는 정말 아트랩만 보면서 산 느낌이에요. 작품들이 살아 움직인다는 것 자체가 대단히 매혹적이거든요. 작품이 오롯이 혼자 살아서 움직인다는 점이 특히 그래요.

기술과 예술에서 모두 첨단 분야를 계속 따라잡아야 할 텐데, 그러기 위해서 하는 일이 있다면 소개해주세요.

챗GPT부터 애플의 '비전 프로'까지 최신 기술들을 예술계에서 적극적으로 수용하고 있거든요. 그러다 보니, 맞아요. 계속 쫓아가야 하죠. 관련 뉴스레터를 구독하고, 구글의 키워드 뉴스를 받아보고, 매년 발간되는 카이스트의 결산서나 김난도 교수의 트렌드 서적도 관심을 두고 보죠. 최신 기술이 최신 매체에 사용되는 트렌드를 보기 위해 젊은이들의 플랫폼도 들여다보죠. 틱톡에서 AI를 어떻게 활용하는지, 나이키 같은 브랜드에서 첨단 기술을 어떻게 도입하는지 등을 유심히 살펴보는 거죠.

기술자들과 소통하는 데도 필요한 역량이 많을 것 같은데요.

네. 어떤 도구를 이용해 구현할 것인지, 필요한 것이 유선인지 무

선인지 등... 이제는 귀동냥으로 기술의 디테일한 부분들까지도 어느 정도 알게 됐어요. 기술자들은 예술가들에 비해 목적 지향적이죠. 정확하게 1, 2가 나오면 되는 게 기술이기 때문에 명확한 목표를 제시해 줘야 해요. 예술가와의 소통이 하얀 도화지에 자유롭게 그림을 그려나가는 작업이라면, 테크니션과의 소통은 색을 칠하는 과정이에요. 목적 지향적인 방식으로 소통해야 원하는 결과를 이룰 수 있어요. 정확한 RGB값을, 이 구역에, 몇 시까지!

아트랩은 첫 해부터 기술 전문 파트너사인 C2 Artechnolozy와 작품 구현부터 설치, 공간까지 함께 작업하고 있어요. C2 Artechnolozy는 우리가 아트랩을 하기 전부터 파라다이스시티의 시설 테크니컬 운영을 맡고 있어 공간에 대한 경험과 지식이 풍부했고 아트랩 첫해부터 큰 도움을 받았어요. 재단과 C2와 함께 쌓은 시간은 예술가가 원활하게 작품을 제작할 수 있도록 지원하는 전문적 역량을 만들어냈고, 이는 곧 퀄리티 높은 작품 결과로 이어졌습니다. 무척 감사하게 생각하고 있습니다.

AI가 발달하면서 예술의 정의, 예술가의 정의가 바뀌고 있다고들 해요. 아트랩 작업을 하면서 누구보다 빨리 체감하실 것 같은데, 어떤가요.

맞아요. 챗GPT나 인공지능을 이미 동료로 삼고 작업하는 분들도 많은데, 효율성을 높이고는 있지만 결과적으로는 작가의 예술성

이 발현돼야 훌륭한 작품이 나올 수 있죠. 첨단 기술을 활용한 어떤 작품이 예술이냐, 아니냐 하는 논란은 계속될 거라고 생각해요. 실제로 다양한 분야의 전문가가 이 신(scene)으로 유입되고 있어요. 테크니션이 감각을 더해 멋진 영상을 선보이기도 하고요, 생물학자가 실험에 사운드를 덧입히기도 하는 것 처럼요.

5년, 10년 뒤의 아트랩은 어떤 모습일까요.
제가 생각하는 그림은 레지던시가 만들어지는 거예요. 기술을 접목하여 실험하는 과정은 길고 지루해요. 인고의 시간을 홀로 견뎌내며 작업하죠. 제가 집요하게 질문을 던지는 것들에 대해 작가님들이 신선하게 여기시는 것도 아마 평소에 질문을 해줄 대화 상대가 부족했기 때문은 혹시 아닐까요. 살롱 같은 레지던시를 구축해서 작가들이 누구나 열린 공간에서 서로 대화할 수 있도록 만든다면 여러모로 도움이 될 것 같아요.

"

궁극적으로 하고 싶은 게 무엇인지 가장 자주 묻게 돼요.
돌아가지 않고 핵심을 바로바로 물어보고 그 답을 계속 찾아가죠.
작가의 의도가 담긴 상상, 그것을 구현하려는 저의 상상,
그 두 가지를 계속 충돌시켜 보죠.
추상적인 것과 구체적인 것 사이의 간극을 줄여가는 거예요.
그 과정에서 어떤 것이 보였으면, 만져졌으면, 맡아졌으면 하는지를
상상하며 모든 감각을 활용하게 돼요.

"

사실 최 PD와의 인터뷰는 이번 아트랩 메이킹 북 프로젝트의 첫 단추였다. 첫 인터뷰로 그를 선정한 것, 아티스트들보다도 먼저 그를 만나기로 한 것은 나머지 인터뷰이들과 만나기 전에 아트랩에 대한 전체적인 그림을 그려볼 수 있으리라는 기대 때문이었다. 끈기와 참을성, 그리고 경청하는 자세. 첫 마음과 달리 일찍 찾아온 한여름 날씨에 투덜대던 내게 최 PD는 어려운 계절을 이겨내는 덕목이 뭔지에 대해 길지 않은 대화를 통해 몸소 보여줬다. 본격적인 아티스트 인터뷰에 돌입하기 전 그를 만난 게 행운이었다. 다소 생소한 예술-기술 융합 축제였기에 이것저것 시시콜콜하게 물었던 나에게 최대한 참을성 있게, 친절하게 답해줬다. '파라다이스'로 넘어가는 여정에 다리 같은 역할을 하는 PD들이 있기에 예술가와 기술자, 작품과 관객이 마침내 뭉클한 만남을 가질 수 있지 않을까. 매개이자 촉매인 이들 기획자, PD야말로 가장 기술적이며 예술적인 존재가 아닐 수 없다.

Choi Won Jung

기술이 예술의 창작과 향유에 미치는 긍정적인 영향에
관심을 가지고, 예술X기술의 다양한 예술 활동 사례를
만들어 간다.

—

Instagram @ohrossii

관객이 주인공인 예술을 위해,
아트랩 브랜드의 이야기를 전하는
스토리텔러 기획자

신지나

Producer
Shin Gina

마지막 인터뷰이는 파라다이스문화재단의 신지나 PD 다. 그는 앞선 인터뷰에 여러 차례 동행했고 조영각 작가 인터뷰 때도 커피와 디저트를 같이 먹으며 나란히 앉아 있었다. 조 작가 인터뷰가 끝나자마자 신 PD를 인터뷰 이로 마주하려니 조금 어색하고 민망했다. 동대문구의 한 빌딩 옥상에 있는 노천카페가, 그곳에서 보이는 여름 날 서울 풍경이, 멀리 잠실의 롯데월드타워와 남산서울 타워가 있어서 다행이었다. 하늘은 우릴 향해 열려 있고 여러 번 마주했지만 정작 서로의 인생에 대해선 잘 모르 는 신 PD의 이야기 역시도 활짝 열려 있었다. 미지(未 知)의 가능성은, 또 삶의 이야기는 우리 앞에 늘 시원한 바람 한 줄기를 불어온다. 파라다이스 아트랩(이하 아트 랩)의 뒤에서, 작품의 뒤에서, 작가의 뒤에서, 심지어 인 터뷰의 뒤에서 잠자코 있던 신지나 PD의 이야기는 우리 를 어디까지 데려다줄까.

별처럼 빛나는 무대 뒤를
거침없이 누비던 어둠 속의 영웅

브랜드 매니지먼트 파트를 담당하고 계신데, 전공은 디자인을 하셨네요?

디자인학과를 갔지만 교직 이수를 했어요. 예술적인 교육 환경을 만드는 사람이 되고 싶었거든요. 대학 시절 이런저런 아르바이트를 참 많이 했는데 2학년 때 제 인생을 바꾼 아르바이트가 있었어요. 넌버벌 퍼포먼스 '난타'의 인턴십이었죠. 거기서 일하면서 공연도 좋았지만, 공연을 만드는 사람들에게서 에너지와 인사이트를 많이 받았어요. 선후배가 뭉쳐 함께 공연을 만들고, 밤새 일도 재밌게 할 수 있는 일을 하면서 좋은 예술 교육 콘텐츠에 대해 생각하게 됐죠. 저는 어린 시절부터 예술이 누구에게나 쉽게 전해졌으면 좋겠다는 생각을 늘 했거든요. 딱딱한 미술관이 아니라 아무나 뒹굴거리며 누워서도 볼 수 있는 미술관이 있었으면 좋겠고, 누구나 길을 걷다 작품이 발에 치여 넘어질 정도였으면 좋겠다는 상상을 했으니까요.

애초에 디자인학과에 가게 된 건 디자인에 대한 지대한 관심 때문이었나요.

어려서부터 그림 그리는 걸 좋아했는데 고3 때 담임 선생님께서

미술학원에 보내주셨어요. 미대에 진학하는 게 어떠냐고 하면서요. 가정형편 때문에도 그렇고 대학 진학에 대한 생각이 별로 없었는데 면담을 통해 그렇게 미술학도가 되었죠. 그런데 대학에 막상 가니 만족도가 적더라고요. 스무 살 때부터 경제적으로 독립하게 되면서 학비와 생활비를 벌어야 하니 공부보다는 일을 더 많이 했던 것 같아요. 이왕 하는 거 재미난 일을 하자는 생각에 공연 회사에도 가게 된 것 같고요.

그래도 공연 자체에 대한 호기심이 있었으니 '난타'에 지원하게 된 걸까요.

홍보팀에서 디자인 하는 인턴을 뽑더라고요. TV에서 그 당시에 한창 이슈였던 '난타'를 만든 송승환 대표님의 인터뷰를 마침 보게 됐어요. '난타'라는 공연이 만들어지기까지의 버라이어티한 이야기들, 그리고 세계에서 인정받은 우리나라의 공연이라니! 너무 멋지다고 생각했어요. 들어가서 일하다 보니 서로가 서로를 마음으로 보듬어 주는 느낌이 들었어요. 서로 누가 더 잘났고 못난 게 아니라 한 사람, 한 사람이 다 각자의 역할이 있어 무대 위에서 펼쳐질 현장 예술의 모든 순간을 위해 다 같이 준비하고 노력했죠. 그리고 무대에 막이 오르고 엔딩 신에서 박수가 터져 나오면 저는 거기서 딱 눈물이 나더라고요. 저는 어둠 속에 있지만 배우들이 별처럼 빛나는 모습을 보는 것만으로도 좋았어요. 저뿐만 아니라 기획팀, 마케팅팀, 무대 스태프까지 제작진 모두가 어둠 속의 영웅

같았어요. 이런 인생도 재밌겠다, 이 모든 사람이 다 참 멋있다는 생각을 하게 됐죠.

인턴십이 끝나고 PMC 프로덕션(난타 제작사)에 아예 입사하게 된 건가요.

학업과 병행을 하긴 했지만, 졸업 직후엔 작은 문구 회사에 들어갔어요. 잠시 일하다 나와서 PMC 정규직 공채에 지원해 입사하게 됐어요. 홍보팀에 들어가서 신문 기사 스크랩부터 이런저런 일을 많이 했어요. 3년 반 정도 그렇게 일하다가 뭔가 공연에 대해 제대로 느끼고 배워야겠다는 생각이 들었어요. 웨스트앤드나 브로드웨이에 가보고 싶었지만 형편이 마땅치는 않았죠. 수중에 있는 돈이 500만 원인가가 전부였는데 무작정 뉴욕행 비행기표를 끊었어요. 2, 3개월은 어학원을 다니면서 '이제 어떡하지, 어떡하지' 하고 있었는데 때마침 <비보이를 사랑한 발레리나>가 뉴욕에서 장기 공연을 한다는 소식을 들은 거죠. 무작정 공연장에 가서 죽치고 앉아 기다리다 그쪽 대표님을 만났어요. 청소라도 좋으니까, 제가 할 수 있는 일은 다 도와드리고 싶다고 했죠. 돈은 안 받아도 된다고.

대단합니다.

저도 그때를 떠올리면 어떻게 그런 행동을 했나 모르겠어요. 절실했던 것 같아요. 그렇게 거기서 4개월 정도 일했을까요. 그때부터

그 공연에 우당탕 여러 가지 사건 사고들이 일어나기 시작했어요. 당시 극장에 불도 나고요. 배우가 다치기도 하고 공연이 중단되기도 했어요. 그걸 정리하는 과정에서 또 많이 배웠어요. 그러면서 뉴욕 현지 스태프들과 교류할 수 있었고 영어는 잘 못했지만, 하루를 3일처럼 매일 나가 발로 뛰면서 여러 경험을 했어요. '헤이코리안' 이란 한국 유학생 커뮤니티 플랫폼 회사에서 기획 일을 돕기도 했는데, 정말 내가 하고 싶은 일이 뭘까 다시 생각하게 되었죠. 스스로에 대한 정체성을 고민하는 시기였던 거 같아요. 한국에 가서 전통 공연을 해보고 싶다는 막연한 생각에 귀국했고 정동극장에 입사(2010년)하게 된 거예요.

브로드웨이에서 정동으로... 전통 공연 쪽은 부딪쳐 보니 어떻던가요.

공연의 대상이 주로 한국에 오는 외국인 관광객이다 보니 진짜 우리나라의 전통이라는 것이 무엇인지, 그 매력에 대해서 오히려 알게 된 좋은 기회였던 것 같아요. 그렇게 3년 반 정도를 일하다 30대 초반에 몸이 안 좋아졌어요. 잠깐 쉬다가 뮤지컬 <레미제라블>이 한국 라이선스 공연을 한다는 소식을 듣고 그 팀에 합류하게 됐죠. 좋은 공연은 수도 없이 많지만, 그 중 개인적으로 가장 좋아하는 작품이었어요. 이 작품만큼은 꼭 해보고 싶어서 새로운 도전을 했던 것 같아요.

그다음이 파라다이스문화재단이군요.

네. 2018년에요. 그렇게 흘러흘러 살다 보니 꽤 다양한 경험들이 제 안에 쌓였더라고요. 안 해본 것 중에 기업문화재단을 통해 사회 환원적인 일을 하는 것에 관심이 생겼어요. 상업적 목표가 뚜렷한 뮤지컬이란 장르를 해와서 그랬는지, 이번엔 의미에 초점을 맞춘 일들을 더 해보고 싶은 마음이 들었었죠. 그즈음에 파라다이스시티라는 복합리조트가 생긴다는 기사를 우연히 봤어요. 라스베이거스의 <태양의 서커스> 공연들 같은 모습이 펼쳐진다는 상상에 설레었죠. 그때가 마침 파라다이스문화재단에서 새로운 지원사업을 위해 새롭게 팀 세팅이 이뤄지고 있던 시기였어요.

<태양의 서커스>를 상상했는데, 와보니 다른 일이던가요.

백지 위에 새로운 것을 만들어내야 한다는 기분이었어요. 뭘 해야 할지 막막하면서도 뭐든지 할 수 있는 그런... 백지에는 그냥 '문화'라는 두 글자만 쓰여있다고 할까요. 저희 팀 멤버들 모두 성향 자체가 일에 미친 사람들이었어요. 먼저 파라다이스문화재단의 히스토리, 당시 문화예술계와 관객의 트렌드를 방대하게 조사했어요. 재단은 지난 30년간 예술가를 순수하게 지원해오고 있었어요. 지원사업으로 그 역사를 이어가면서, 그 사업 자체가 재미있는 콘텐츠가 되었으면 했어요. 그래서 페스티벌을 생각하게 되었죠. 파라다이스 그룹의 '아트테인먼트'가 중요한 정체성이 되어줬구요. 또, 사람의 인생이 희로애락으로 이루어졌다고들 하는데, 그렇다

면 문화재단은 그 희로애락을 예술로 함께 할 수 있다면 좋겠다고 생각했어요. 그렇게 공부하고 고민해 '아트랩'이라는 길을 찾아냈어요. 길을 만드는 데는 그룹의 비전, 즉 예술이 정형화된 형식이나 공간에서만 존재하는 게 아니라 일상에 자연스럽게 문화로서 녹아들면 좋겠다는 메시지가 중요하게 작용했어요.

다른 재단 얘기를 꺼내 죄송합니다만, 네이버문화재단은 '네이버 온스테이지', CJ문화재단은 'CJ 튠업'이라는 음악 지원 사업을 하죠. 파라다이스 그룹 회장님도 음악을 하셨던 분인데, 그럼에도 일반적인 대중음악을 벗어나 다른 분야에 방점을 두신 것은 일종의 차별화 전략인가요?

예술 지원은 현재성이 가장 중요해요. 어떤 형식이 정해진 것이 아니라, 바로 지금의 예술가와 관객에게 필요한 것을 찾아내야 해요. 그래서 우리는 장르를 생각하기 보다는 빠르게 발전하고 있는 기술이 예술과 어떻게 융합되는지 주목했고, 완성되지 않은 그 틈에서 저희가 할 일을 찾을 수 있었어요. 코로나19로 인해 기술 발전은 더 속도를 높였고 그 2, 3년의 기간이 아트랩으로서도 함께 고성장하는 시간이었다고 생각해요.

굉장히 넓은 문화의 영역 가운데 '아트 & 테크'라는 대단히 좁은 영역에 초점을 맞춘다는 것은 모험일 수도 있었겠다는 생각도 드는데요.

말씀드린 것처럼 예술은 바로 지금의 변화들이 중요하고, 그 변화를 우리가 어떤 방식으로 받아들일지가 더 고민이었어요. 좁은 영역이라기보다는 새로운 영역이고, 바로 지금의 진짜 예술일거라고 생각했어요. 또 우리가 페스티벌을 펼치는 공간인 파라다이스시티에 적합한 예술 콘텐츠에 대한 고민도 있었어요. 공간에 적합한 예술에 대한 모멘텀을 만들기 위해서는 아트랩이라는 시도가 필요했어요.

실제로 파라다이스시티 일원에서 (다른 곳에서 주최했지만) 음악 페스티벌도 열렸죠? 그러고 보니 미국 캘리포니아의 '코첼라 밸리 뮤직 앤드 아트 페스티벌'도 거대한 설치미술이 트레이드 마크이긴 하네요. 코첼라는 로스앤젤레스에서 다시 차를 타고 사막 지대로 4시간을 들어가야 하지만 영종도는 국제공항이 지척이니 천혜의 조건을 가졌고요. 맞아요. 저희는 우주정거장처럼 플랫폼 역할을 할 수 있는 매력적인 곳이라고 생각해요. 아트는 힘이 세요. 예술가는 작품을 통해 메시지를 내고 저희 같은 기획자는 그 메시지를 잘 전달할 수 있는 환경을 만드는 사람이라고 봐요. 그렇게 보면 파라다이스시티는 굉장히 좋은 거점이죠.

아이들의 리액션마저 작품이 되는,
아트랩의 IP 성장이 우리의 '넥스트 레벨'

아트랩의 메시지를 잘 전달한다는 건 어떤 건가요?
예술가는 메시지를 만들고 그게 작품으로 표현되죠. 저는 제 일이 그 메시지를 관객에게 잘 느껴지도록 전달하는 역할이라고 생각해요. 저에게 주인공은 아티스트보단 관객이에요. 관객이 작품을 만나러 오는 관심의 시작부터 집으로 돌아가 추억이 된 그날의 감동까지를 상상하고 촘촘히 설계하고 만들어 갑니다. 그게 브랜드 매니지먼트의 중요한 핵심 흐름 같아요.

근데 가만히 생각해보면 파라다이스시티는 리조트라 오시는 관객이 아트랩 관객만 있는 건 아니겠군요?
네. 아트랩 페스티벌을 즐기러 오시는 예술 분야에 관심이 많은 열정적인 관객도 있지만, 리조트에 휴양하러 온 아기부터 어르신까지 함께인 가족들 관객도 있어요. 물론 외국인 관객도 많고요. 이분들에게 그저 숙소 정도의 의미로도 충분하실 수 있겠지만, 우연히 마주한 작품들을 만나고 아이와 어르신 모두 즐길 수 있는 축제로서의 의미를 찾도록 많은 장치를 두고 있답니다.

특히, 올해에 아이들을 위한 키즈 프로그램은 키즈랩이란 공모를

통해서 선정된 프로그램으로 진행해요. 아이들이 참여하는 페스티벌로 만들어 가려고 합니다.

작품 음성 도슨트의 경우도, 언어별로도 있지만, 아이들 맞춤형으로 만화 속 대화같은 설명으로 제공하기도 해요. 다양한 관객이 있는 만큼, 저희도 그 이상으로 다양하게 한 분 한 분께 다가가려고 노력 중이에요.

따지고 보면 아트랩은 '미래 예술'에 대해 이야기하는 페스티벌인데, 미래의 주인공인 아이들이 빠질 수 없잖아요?! 제가 어릴 적 접한 예술은 좀 일방적인 방법으로 배워야만 했다면, 지금은 자연스럽게 놀 수 있는 편안하고 다채로운 환경을 만들어 주고 싶어요.

'아트 & 테크' 분야로 초점을 모았을 때 열정은 불탔겠지만 배경 지식은 많이 없었을 것 같은데요.

네. 그래서 고생을 좀 했죠. 미디어 아트는커녕 시각예술 전공자도 하나 없었고 각자 콘서트, 거리 예술, 뮤지컬 쪽에 종사하다 의기투합한 거였으니까요. 정말 '듣보잡' 인물 3명이 와서 말도 안 되는 얘기로 들쑤시고 다닌다고 생각하셨을 거예요. 근데 저희가 특유의 전투력과 친화력, 끈질긴 조사로 조금씩 벽을 허물어 갔죠. 차별화된 지원 정책도 한몫했고, 무엇보다 페스티벌 형태로 관객을 만나게 함으로써 '아트 & 테크' 분야의 개념 자체를 좀 바꿔드

리고 싶었어요. '화이트 큐브'를 갤러리라고 하면 '블랙박스'가 공연장이라고 하는데, 공연장이 익숙한 저희 팀 세 명이 우리 식대로 재밌게 한번 풀어보자는 생각을 한 거죠.

아티스트 그리고 관객과 소통하면서 가장 보람 있었던 순간이 있다면요.

저는 가만 생각해보면 '금사빠'인 것 같아요. 아티스트의 작품을 옆에서 지켜보면, 사랑에 빠지듯이 팬이 되어버리거든요. 사실 다 만들어진 작품을 체험하고 관람하는 것도 좋지만, 제작하는 과정을 바라보고 완성된 작품까지 함께 만들어 간다는 건 매우 짜릿한 일인 것 같아요.

관객의 경우는, 파라다이스시티가 리조트라는 특징 때문에 관객 가운데 아이들이 굉장히 많아요. 공간 자체가 어둑어둑해서 아이들이 무서워하지는 않을까 걱정도 했는데 아이들이 정말 너무 천진하게, 재밌게 뛰어놀고 어른들이 그런 아이들의 모습까지도 관람하는 광경을 보며 정말 뿌듯했어요. 어렵다고만 생각했던 예술과 편안하고 즐거운 일상의 경계가 사라지는 순간이니까요.

초기에는 초점을 맞추고 정착시키는 데 노력을 기울였다면 회를 거듭해 진행할수록 앞으로는 이런 방향으로 나아가야겠다고 하는 철학이나 관점이 생긴 부분이 혹시 있을까요?

아티스트에 대한 지원과 그 결과가 어느 정도 나오니까 그 안에서 또 다른 고민의 목소리들이 들리더라고요. 결국 아트랩도 사람이 만들고 사람의 마음을 향해 예술을 전달하려고 시작한 것인데 조금 더 어려운 내용까지도 더 쉽게 전달할 수 있다면 하는 생각이 들었어요. 이 책에 대한 기획이 바로 거기서 나온 거거든요. 예술의 저변을 확대할 수 있는 일들을 해나가고 소통의 부분을 계속해서 조금 더, 조금 더 넓혀가고 싶어요. 이제는 그런 역할을 저희가 하는 게 맞는 것 같아요.

그럼 이번엔 책을 통해서 아트랩의 브랜딩을 하고 계신 거 군요?!

브랜딩은 컨셉을 잘 느낄 수 있도록 경험하게 해주는 거예요. 공감하고, 상상하고, 도전하는 일들을 하고 있죠. 공감이란 힘은 브랜드를 강하게 해주는 원천이에요. 책은 사실 기술의 발전을 이야기할 때 가장 멀리 떨어진 이야기 같지만, 그 시작이 되어 주기도 하거든요. 책을 통해 미래 예술에 대한 흥미가 느껴지길 바라요.

지금은 옆자리 동료부터 사내 임직원들 그리고 함께하는 운영사, 협업팀들 모두에게 이 브랜드에 대한 매력 어필을 팍팍 하고 있어요. 공감하는 커뮤니케이션이 얼마나 중요한 일인지는 우리 모두가 아는 사실이잖아요.

모든 일은 혼자 할 수 없어요. 그건 공연 일을 해오면서 더 명확히 깨달은 것이기도 해요. 지금의 아트랩이 되기까지 뒤에서 묵묵히 일하는 많은 스텝들이 있었어요. 왜 영화 엔딩 크레딧 올라갈 때 보면 몇 분의 시간 동안 읽기도 어려운 작은 글씨들이 막 올라가잖아요. 아트랩도 그런 수많은 사람들을 거친 노력이 모두 담겨있어요.

문득 아트랩 담당 PD들의 일과가 궁금합니다.

일과는 사업의 프로젝트별로 강약이 확실히 있다보니 사실 1년 내내 루틴하진 않아요. 아트랩은 크게 두 가지로 구분되어 팀을 구성하고 있어요. 먼저 스튜디오 파트는, 사업의 공모부터 시작해서 작품 선정을 거쳐 예술가들과 작품을 만들고 소통해요. 페스티벌로 만들어지기까지의 컨셉 기획과 공간 연출 그리고 작품의 기술적 구현을 위해서도 밀도 있게 작업하고 있어요. 그리고 브랜드 매니지먼트 파트는, 사업의 브랜딩부터 시작해 페스티벌 기획과 운영을 통해 관객과 소통하고 사내외 사람들과 커뮤니케이션하는 일까지를 담당해요. 저는 브랜드 매니지먼트 파트의 일을 하는데, 사업의 기획부터 작품이 전달되는 경험을 만들어 가는 과정까지 관객 관점으로 설계해요.

팀에서 전체 컨셉을 설정하면, 그 다음 브랜드 전략을 세워요. 평소 인사이트 받은 것들을 틈틈이 수집해 두었다가 이때 적합하거나 시도해 보고 싶은 것들을 풀어내죠. 저희가 시작의 기획을 했

다면 다음은 브랜딩의 과정을 더 엣지있게 만들어 주는 전문운영사가 함께해요. 운이 좋게도 감각적인 팀인 F.I.G(피이그)와 1회부터 4회까지 좋은 파트너십으로 함께 하고 있어요. 기획, 디자인, 마케팅에서 현장 스태프 운영까지를 협력하며 만들어갑니다. 든든한 파트너가 있다는 건 참 감사한 일입니다.

올해는 '영종도에 운석이 떨어진다면'이란 테마죠? 이렇게 구체적인 테마를 정한 건 처음이라고 들었는데 이유가 뭔가요.
첫 기획 단계부터 관객들과의 소통 가능성을 넓혀보는 방안에 대해 고민하다 테마를 생각했어요. 처음 생각한 게 우주였죠. '운석이 떨어진다'인데 이 상황 자체를 올해 행사의 하나의 스토리처럼 만들어 관객들과 소통하려고 해요. 장기적으로는 아트랩의 스토리를 하나의 세계관으로 설계해 나가려 하고 있어요. 초기에는 '우리가 잘 만들어놨으니 오세요' 라는 개념이 좀 더 컸다고 하면, 이제는 한 분, 한 분께 진정성 있게 다가간다는 마음으로 하고 있어요.

5년 뒤, 10년 뒤 아트랩은 어떤 모습일까요.
올해부터 공간을 기존의 블랙박스에서 나와 파라다이스시티 내 플라자라는 실내형 광장으로 확장해요. 공간의 변화를 통해 사람들이 더 예술을 잘 느끼려면 이 행사가 더 페스티벌처럼 되어야 한다고 생각해요. 더 친절하게, 더 즐겁게 다가갈 수 있는 요소들을 만들기 위해 노력 중이에요. 또, 단순한 행사를 넘어서서 아트

랩 자체의 콘텐츠 IP(지식 재산권)를 만들어 재미난 이야기를 계속 써나가는 것이 5년, 10년 뒤의 아트랩을 더 흥미롭게 만들 겁니다. 아트랩이란 브랜드를 전달하기 위해 올해는 '조이'라는 캐릭터를 시작으로 스토리 그림책도 나올 예정이에요. 아트랩의 세계관이 시작된 이야기죠.

예술이 거리에서 발로 치일 정도로 사람들에게 편하게 다가갔으면 좋겠다는 생각을, 신 PD님이 아주 오래전부터 했다고 했잖아요. 결국 이렇게 연결이 되네요.

그리고 일하는 사람들도 재밌었으면 좋겠어요. 저는 제 팀이 너무 좋아요. 생계를 위해 돈을 버는 것을 떠나서 '내 인생의 업'이라 생각하며 다니고 있어요. 가족보다 더 많은 시간을 함께 보내며 생각을 나누는 팀원들에 대해 대단히 큰 자부심을 느낍니다. 이제는 제 뒤에 올 후배들에게 저의 경험을 전달해주고 싶어요. 그것 역시도 제게 남은 일인 것 같아요.

"

예술가는 메시지를 만들고 그게 작품으로 표현되죠.
저는 제 일이 그 메시지를 관객에게
잘 느껴지도록 전달하는 역할이라고 생각해요.
저에게 주인공은 아티스트보단 관객이에요.
관객이 작품을 만나러 오는 관심의 시작부터
집으로 돌아가 추억이 된 그날의 감동까지를 상상하고
촘촘히 설계하고 만들어 갑니다.
그게 브랜드 매니지먼트의 중요한 핵심 흐름 같아요.

"

신 PD는 마지막 남은 커피 한 모금을 들이켰다. 여전히 해는 지지 않았고 저녁이 오고 있음을 알리는, 조금은 미적지근하고 조금은 시원한 여름 바람 한 줄기가 인적 드문 옥상 카페를 감쌌다. 예술이 뭐기에, 또 기술은 뭐기에... 그런 것들이 그냥 이렇게 좋은 곳에서 좋은 사람과 커피 한 잔 마시는 삶보다 더 뛰어나고 위대하다고 할 수 있을까. 그런데, 이걸로도 충분한데, 이 충분함에 더해 좋은 기술이 있고 그 좋은 기술을 활용한 좋은 예술을 만들어준다고, 그걸 전달해 준다고 하니까 인생은 정말 수지맞는 장사(김국환 '타타타' 중)이지 않나 하는 생각을 하며 엘리베이터의 '내려갑니다' 버튼을 눌렀다. 이제는 현실로 다시 내려갈 시간이다.

Shin Gina

'예술' 브랜드를 기획하고 실현하기까지의 전 과정을
매니지먼트하는 기획자. 공연 예술 홍보를 통해 문화 예술
전반의 브랜딩에 대한 전문성을 키웠으며, 파라다이스
아트랩으로 예술과 기술의 미래를 이야기하는 축제를
만들어 가고 있다. '예술'을 만들고, 누리는 '사람'에
집중한다.

—

Instagram @gina_gari

파라다이스 아트랩은

파라다이스문화재단의 '예술과 기술' 테마의 창·제작 지원 사업으로

예술의 현재를 탐색하고 미래 가능성을 제시하고자 시작되었다.

예술가들의 도전이 실제 작품으로 구현되고 관객과 소통할 수 있도록
체계적인 시스템과 진정한 마음으로 협력하고 있으며, 페스티벌을 통해
관객이 쉽고 재미있게 예술과 교감하는 진정한 축제를 만들어 가고 있다.

크레딧
Credit

2019 PARADISE ART LAB Showcase
10. 18 - 11. 03 @Paradise City

권병준
오묘한 진리의 숲 4
(다문화가정의 자장가)

권하윤
Peach Garden

김윤철
Chroma II

룹앤테일
히든 프로토콜

묽
데카당스시스템_아플라

양아치
Paik/Abe Video Synthesizer,
Willy-Nilly Version

열혈예술청년단
움직임이 움직임을 움직이는 움직임

이장원
Oracle

클로잎
팬옵티콘: 팬케이크에 관한 보고서

팀보이드
Wave Frames

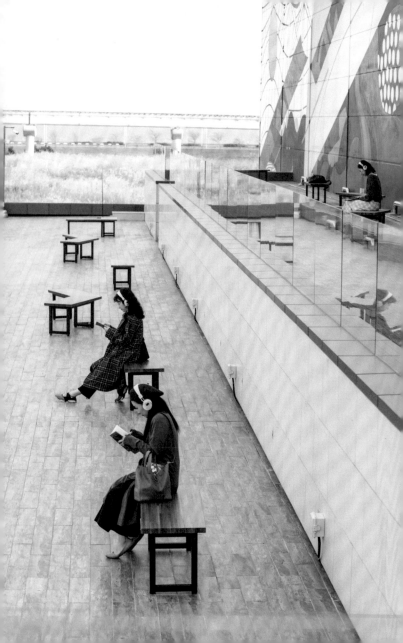

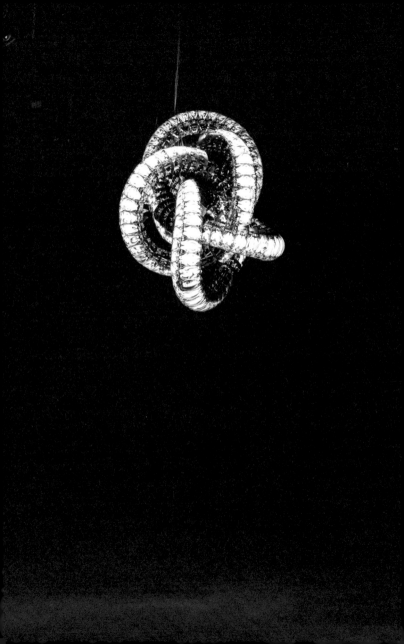

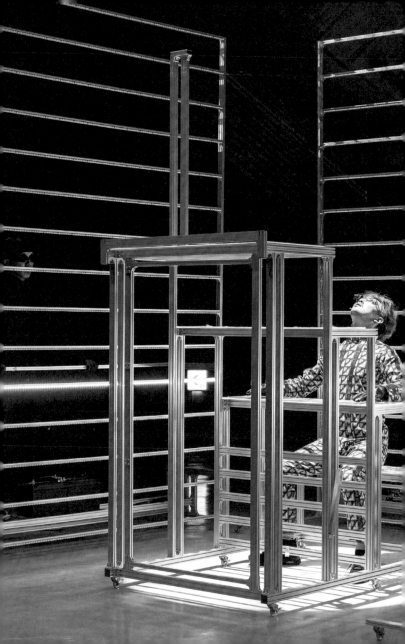

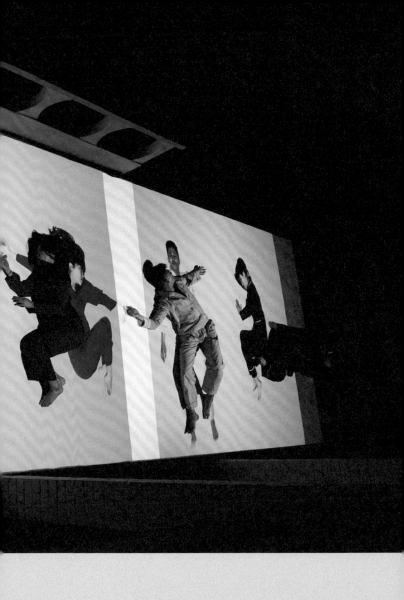

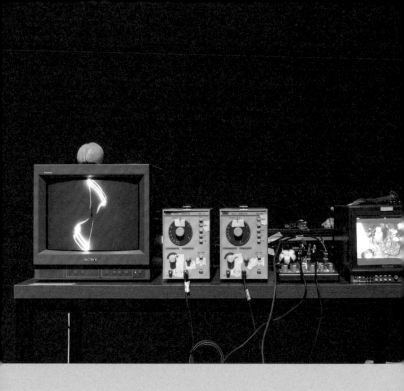

2020 PARADISE ART LAB FESTIVAL
10. 23 - 11. 01 @Paradise City

양정욱
당신은 옆이라고 말했고,
나는 왼쪽이라고 말했다

조영각
A hot talks about Something,
Someday, Someone

문준용
Augmented Shadow - Inside

Tacit Groip
Bilateral Feedback

우주 + 림희영
Machine with Tree

collective A
원형하는 몸 : round1

이정인 크리에이션
DARV_Wandering Islands

PROTOROOM
MetaPixels

최성록
Great Chain of Being

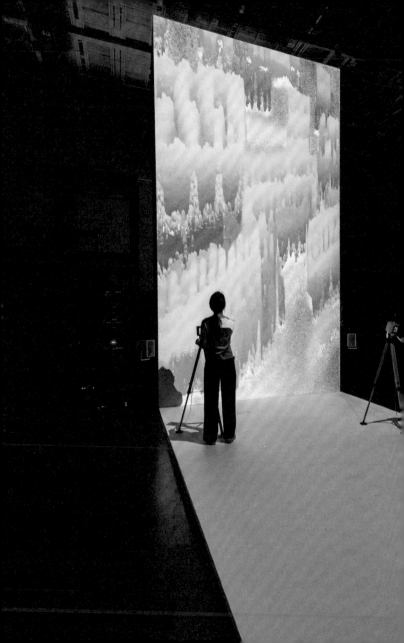

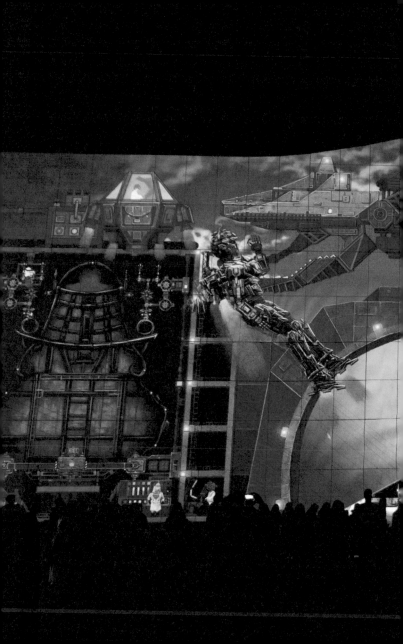

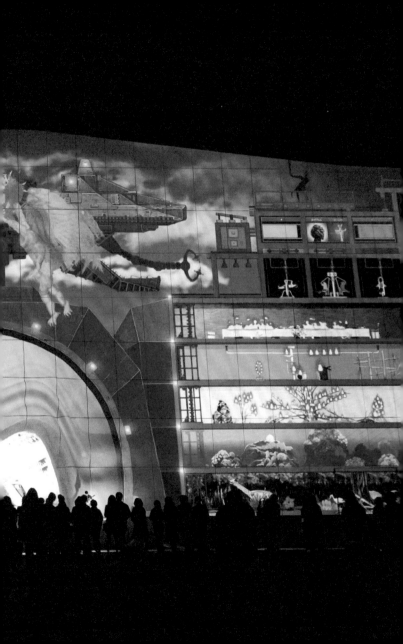

GREAT C

SUN

PARADISE ART

Live Performance with b

OF BEING

CHOI

FESTIVAL 2020

ower at 20:00 10/23,24,25

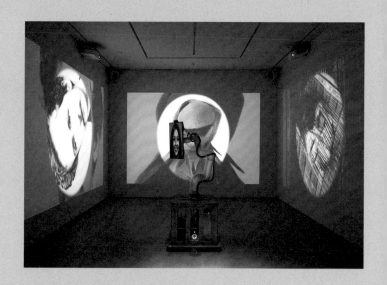

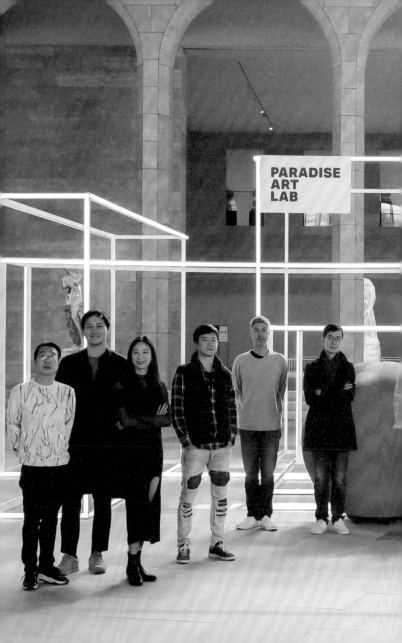

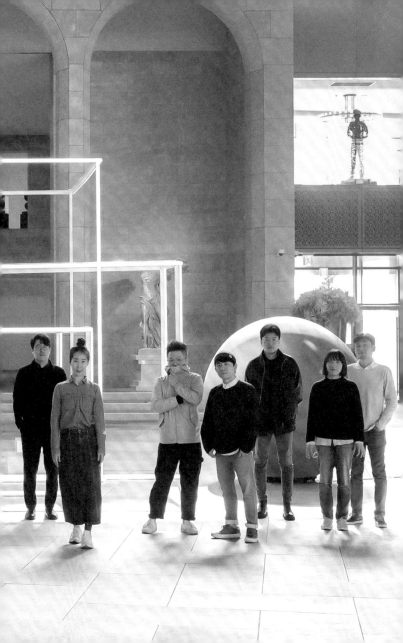

2022 PARADISE ART LAB FESTIVAL
05. 20 - 05. 29 @Paradise City

김준서 × 보라리
난외 (欄外)

도로시엠윤
염원의 색동 요술봉 탑

박성준
오, 리플리

스튜디오 수박 × 티슈오피스 × 표표
Perfect Family. Inc 쇼케이스

IVAAIU CITY
Interplanetary Light Code -
Model 2

스튜디오 아텍
하드포크

Korinsky/Seo
Whiteout

Psients × Jeffrey Kim
Signal

oOps.50656
Organotopia

장지연
화해한 영광

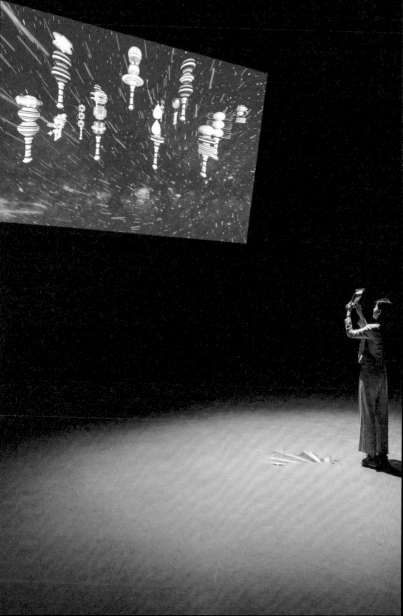

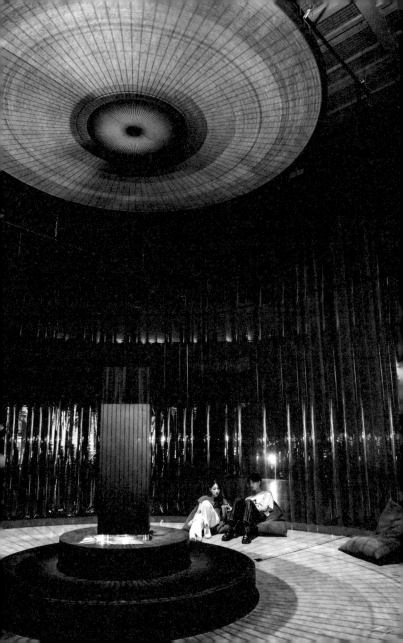

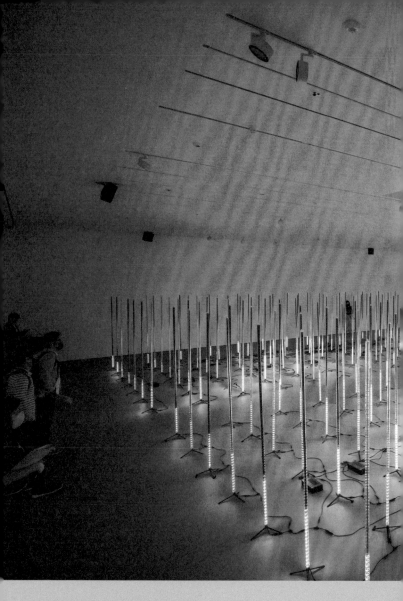

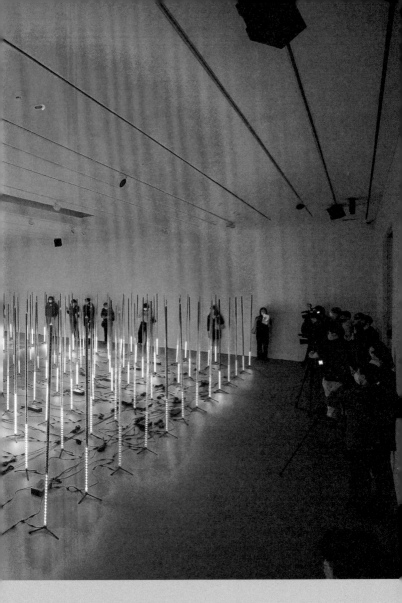

PARADISE ART LAB
예술기 : 예술과 기술을 이야기하는 8인의 유니버스

1판 1쇄 펴냄	2023년 9월 1일
기획	신지나, 김미지
지은이	임희윤
디자인	EM 배준걸, 팜쭉린, 강동현
일러스트	카콜(CaCol)
펴낸곳	파라다이스문화재단
발행인	최윤정
주소	서울 중구 퇴계로 299
전화	02.2278.9852
홈페이지	pcf.or.kr
인스타그램	@paradise_cultural_foundation
ISBN	979-11-983948-2-8 12600

Printed in Korea